献给中华人民共和国成立 70 周年

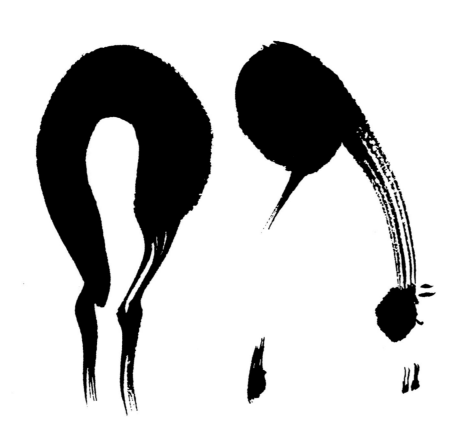

神骏

乌力吉 主编

内蒙古出版集团
远方出版社

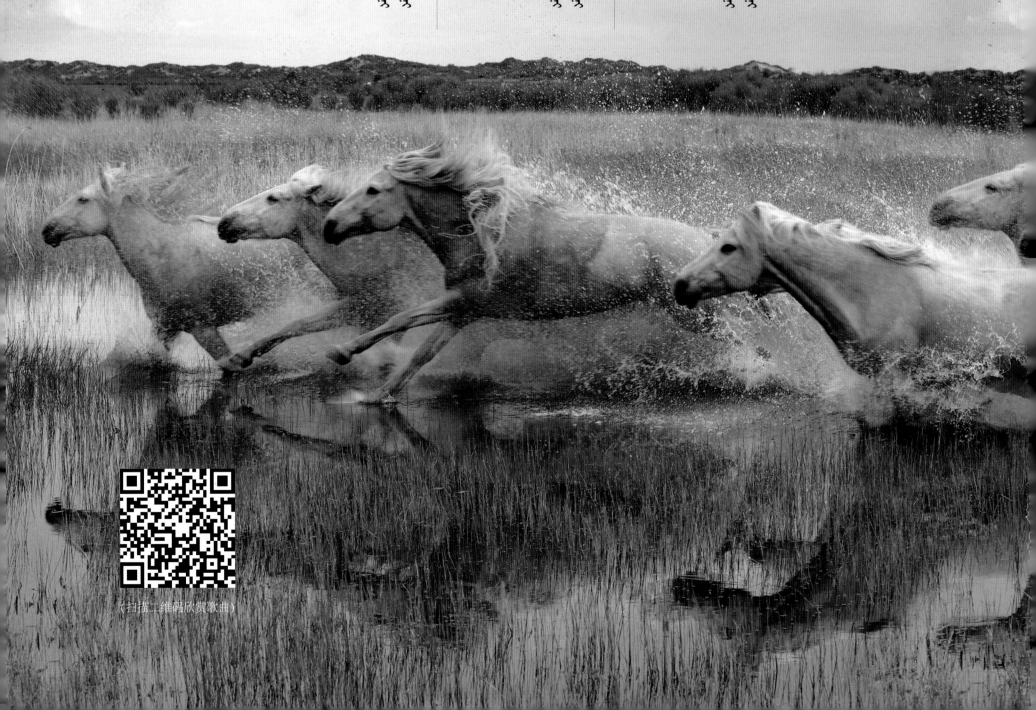

ᠴᠠᠭᠠᠨ ᠠᠳᠤᠭᠤᠨ ᠰᠦᠷᠦᠭ

ᠠᠶᠠᠯᠭᠤ ᠄ ᠳ᠋᠂ ᠮᠥᠩᠬᠡᠪᠠᠲᠤ
ᠦᠭᠡ ᠄ ᠳ᠋᠂ ᠮᠥᠩᠬᠡᠪᠠᠲᠤ

ᠰᠢᠯᠦᠭᠡᠨ ᠴᠠᠭᠠᠨ ᠠᠳᠤᠭᠤ ᠂ ᠰᠢᠯᠦᠭᠡᠨ ᠴᠠᠭᠠᠨ ᠠᠳᠤᠭᠤ
ᠰᠢᠭᠤᠷᠭᠠᠨ ᠤ ᠲᠡᠩᠭᠢᠰ ᠲᠦ ᠲᠠᠲᠠᠷᠠᠭᠰᠠᠨ ᠢᠶᠠᠨ
ᠰᠢᠷᠬᠢᠷᠠᠨ ᠤ ᠲᠡᠩᠭᠢᠰ ᠲᠦ ᠳᠠᠪᠬᠢᠭᠰᠠᠨ ᠢᠶᠠᠨ

ᠳᠡᠯᠭᠡᠷᠡᠩᠬᠦᠢ ᠴᠠᠭᠠᠨ ᠠᠳᠤᠭᠤ ᠂ ᠳᠡᠯᠭᠡᠷᠡᠩᠬᠦᠢ ᠴᠠᠭᠠᠨ ᠠᠳᠤᠭᠤ
ᠳᠡᠯᠡᠬᠡᠢ ᠶᠢᠨ ᠲᠡᠩᠭᠢᠰ ᠢ ᠵᠢᠷᠤᠭᠰᠠᠨ ᠢᠶᠠᠨ
ᠳᠡᠮᠡᠢ ᠶᠢᠨ ᠲᠡᠩᠭᠢᠰ ᠢ ᠳᠠᠪᠬᠢᠭᠰᠠᠨ ᠢᠶᠠᠨ

ᠬᠦᠯᠦᠭ ᠴᠠᠭᠠᠨ ᠠᠳᠤᠭᠤ ᠂ ᠬᠦᠯᠦᠭ ᠴᠠᠭᠠᠨ ᠠᠳᠤᠭᠤ
ᠬᠥᠭᠡ ᠲᠩᠷᠢ ᠶᠢᠨ ᠳᠣᠣᠷ᠎ᠠ ᠳᠠᠪᠬᠢᠭᠰᠠᠨ ᠢᠶᠠᠨ
ᠬᠥᠬᠡ ᠮᠣᠩᠭᠣᠯ ᠤᠨ ᠲᠠᠯ᠎ᠠ ᠳᠤ ᠳᠠᠪᠬᠢᠭᠰᠠᠨ ᠢᠶᠠᠨ

ᠰᠦᠷᠦᠭᠯᠡᠨ ᠴᠠᠭᠠᠨ ᠠᠳᠤᠭᠤ ᠂ ᠰᠦᠷᠦᠭᠯᠡᠨ ᠴᠠᠭᠠᠨ ᠠᠳᠤᠭᠤ
ᠰᠦᠨᠢ ᠶᠢᠨ ᠲᠡᠩᠭᠢᠰ ᠢᠶᠡᠷ ᠳᠠᠪᠬᠢᠭᠰᠠᠨ ᠢᠶᠠᠨ
ᠰᠦᠮᠡᠯᠵᠡᠨ ᠤ ᠲᠡᠩᠭᠢᠰ ᠲᠦ ᠳᠠᠪᠬᠢᠭᠰᠠᠨ ᠢᠶᠠᠨ

ᠵᠢ ᠄ ᠵᠢ ᠵᠢ

蒙古马

词：勒·达巴格道尔吉
曲：普·日布苏荣
演唱：哈琳

在美丽的山岗上　　　　你那神奇的速度　　　　为了不让敌人的黑手

绚丽的阳光在照耀　　　　穿过茫茫草原山峰　　　　触及伤害主人

在绿色的原野上　　　　但你无论走到何处　　　　在硝烟弥漫的战场

你和呼啸的风比赛玩耍　　最终会回到降生的故土　　你流泪一直守护在他的身旁

我的蒙古马　　　　　　我的蒙古马　　　　　　我的蒙古马

我的蒙古马　　　　　　我的蒙古马　　　　　　我的蒙古马

我的蒙古马　　　　　　我的蒙古马　　　　　　我的蒙古马

我的蒙古马　　　　　　我的蒙古马　　　　　　我的蒙古马

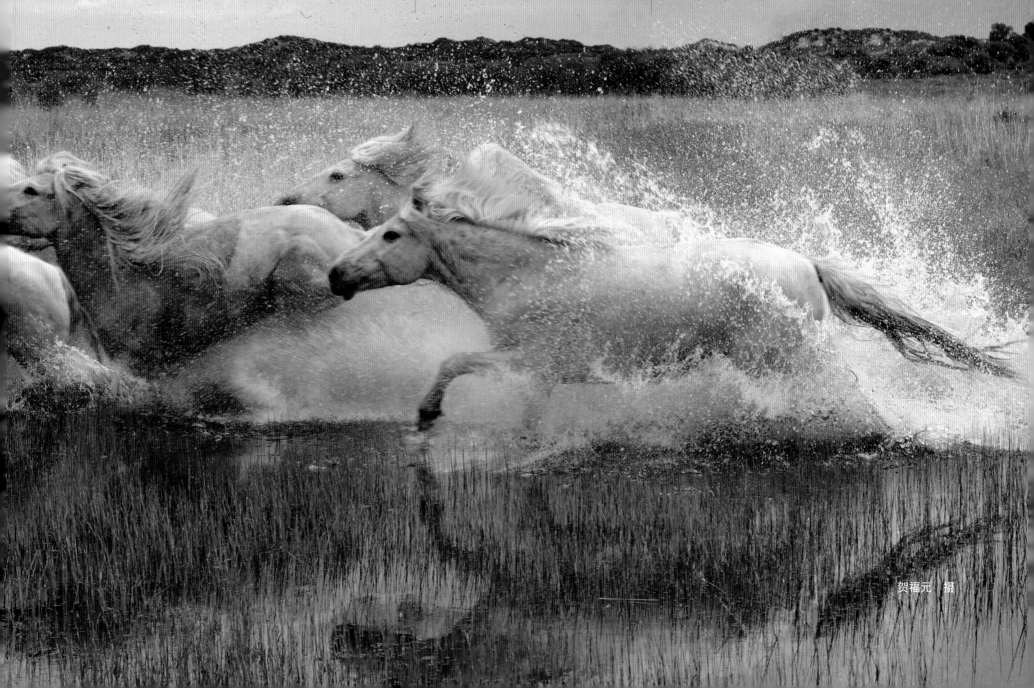

贺福元　摄

前 言

　　"蒙古马精神"是习近平总书记提到的中国精神之一。2014年的时光早已定格，习近平总书记考察内蒙古时的话语深沉而有力："马年春节就要到了，我想到了蒙古马，蒙古马虽然没有国外名马那样的高大个头，但耐力强，体魄强壮，希望大家要有蒙古马那样吃苦耐劳、一往无前的精神。"

　　多么生动，多么宏阔！让我们循着时光之箭放飞无尽的理想，如果说世上有什么动物被人们寄予了自己还没有实现的全部梦想与希望，那一定会是蒙古马。柔弱的人们渴望征服苍茫大地，于是马成了他们延长了几千里的脚，耳边呼呼退去的劲风张扬出他们原本低微的神情与气质。在马上，他们完成了重生；在马上，他们开创了伟大的事业。于是原来普通的马儿，被人们冠名"蒙古马"。那奔驰的形象和静静的神态，赋予了坚强与美丽的精神，成为无数人心中的神骏宝驹。

　　所谓精神，那一定是经过了千百年的磨难砥砺洗礼之后，留下的一种品质、一种风采，一种给人以无穷力量的东西。蒙古马就承载着这样的精神，领受着这样宏大的意义，被各种艺术形式不断地再现和表达。

　　世界上智慧最高的生物是人类，人类创造了文明，创造了物质财富，改造着自己生存和生活的广袤大地，大地上有草原、河流、山脉，大地上有农田、村庄、集市。在人类的多重叙事里，在草原的发展变迁里，蒙古马不可或缺，它是信仰，是图腾，无论是在生存层面还是在精神层面，都给予了人类丰厚的精神滋养。

　　除了天空中飞翔的鸟儿，还有什么动物能够像蒙古马一样，驰骋过那么多的地方？有的地方，甚至连轻盈的鸟儿都无法飞越，比如阿尔泰山之巅，比如帕米尔高原上无尽的雪线。然而蒙古马一往无前，以超强的耐力，顽强地踏了过去。它们前进着，像是人类开辟世界的另一个身影，和人类一起创造了历史上一页又一页辉煌的篇章。

　　没有一种动物如蒙古马这般与人类的历史紧密地联系在一起。人类在书写自己非凡历程时，为蒙古马留下了灿烂的一笔。它是顽强，它是忠诚，它是纵横驰骋的拼搏精神，它是一往无前的伟大力量。

　　时光之下，大地之上，蒙古马的身影虽然渐渐远去，但是蒙古马的精神如璀璨的星辰，永远镶嵌在历史的天空，照耀着历史发展的征途。伟大的时代依旧需要蒙古马昂扬的气势、拼搏的姿态和无畏的精神。

　　展开画卷，匹马独立的自由，万马奔腾的壮阔，蒙古马以前所未有的神态跃然纸上：有的浓墨重彩，有的轻描淡写，有的自由写意，有的色彩斑斓，有的深镌重刻，每一幅图画都拨动着人们的心弦，激发着人们的情感。

　　人马情未了。其一，这是老、中、青画家辛勤的杰作。他们生于斯，长于斯，内蒙古是他们永远的依恋，蒙古马是他们不变的艺术图腾。其二，马儿仪表万千，忠诚、善良、雄壮、飘逸、轻松、欢快，艺术家几乎把所有能够想到的长处和优点都给了忠实的伙伴。其三，认识蒙古马，直观感受"蒙古马精神"，集中展现内蒙古马文化的美学价值，是策划出版《神骏》的发端。所有的激情，所有的灵动，所有的奔放，汇集成一帧帧图卷，给人以精神，给人以鼓舞，给人以奋发。

目录

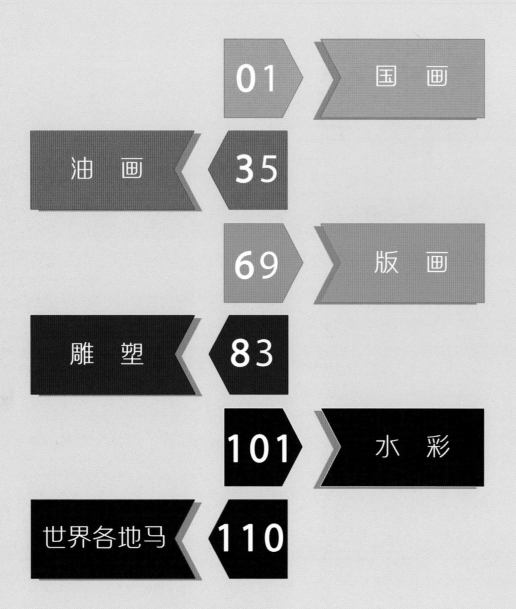

国画的行笔回峰之间，一匹匹千姿百态的
蒙古马破纸而来，墨色淋漓，或浓或淡，在顿
挫与疾徐之间,力透纸背的言外之意,呼之欲出。

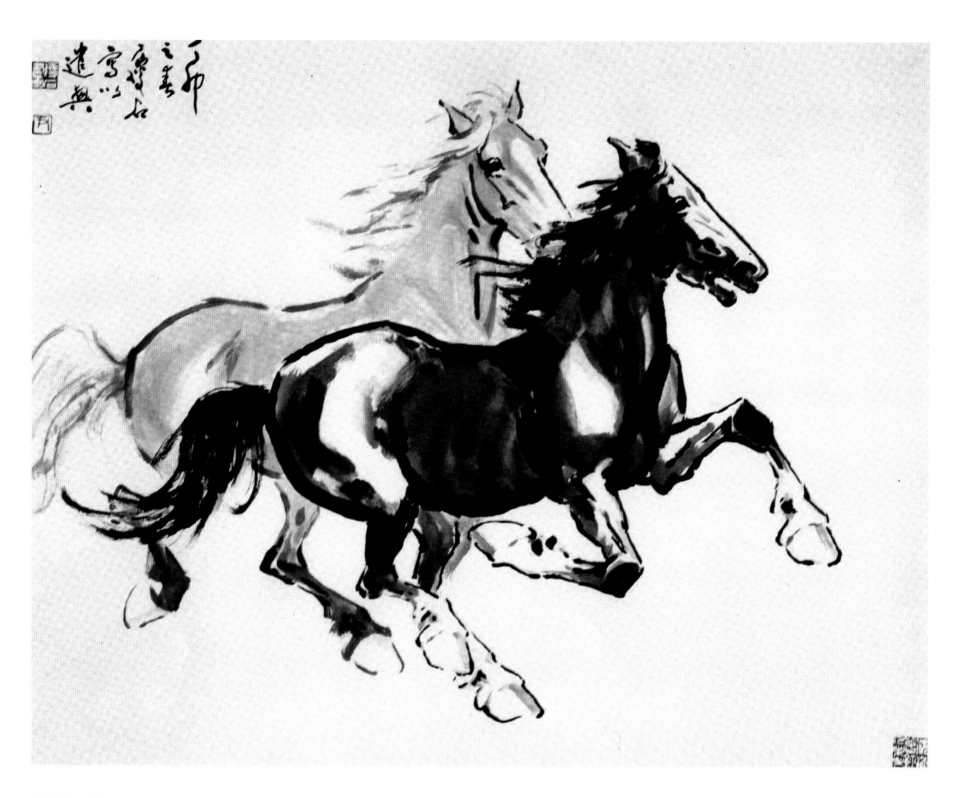

尹瘦石 《并弛》

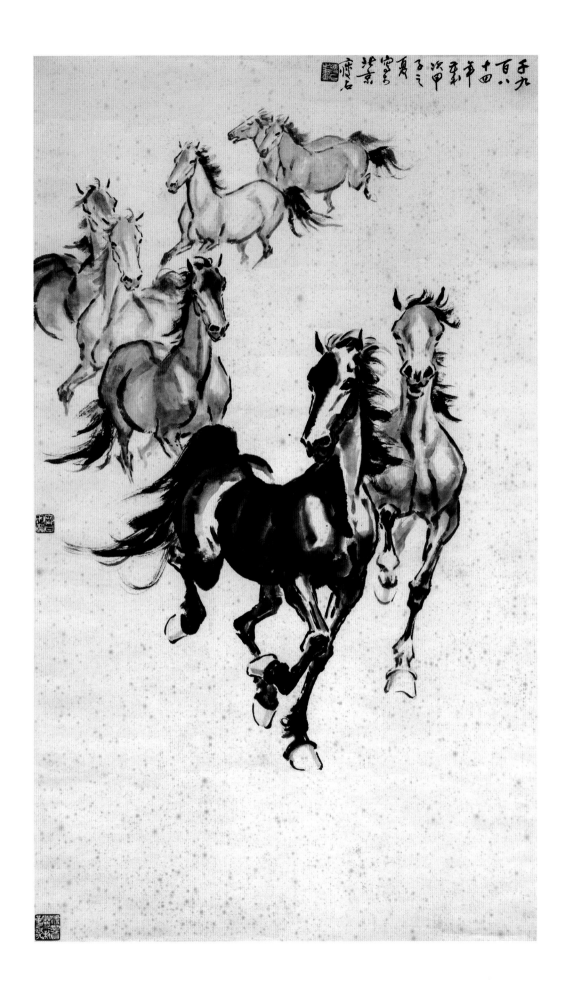

尹瘦石《八骏图》

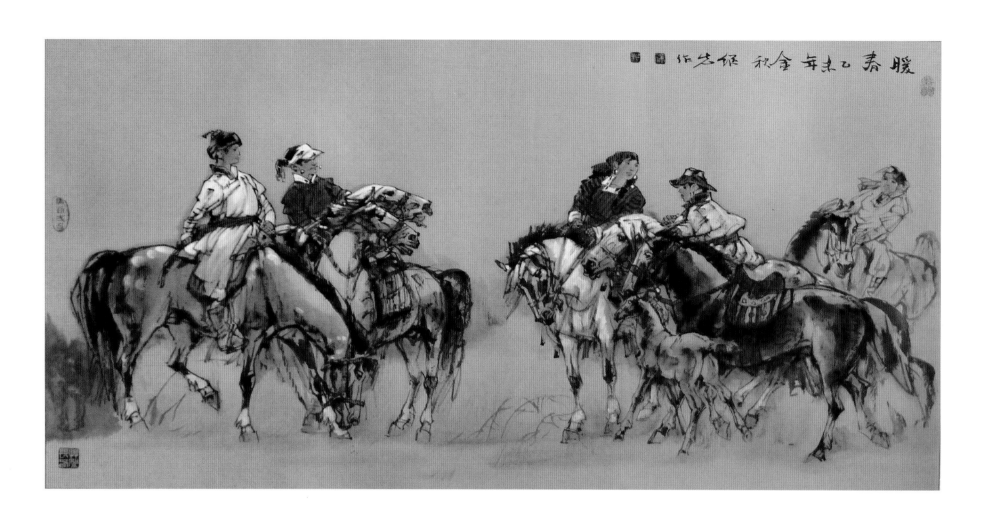

徐继先《暖春》

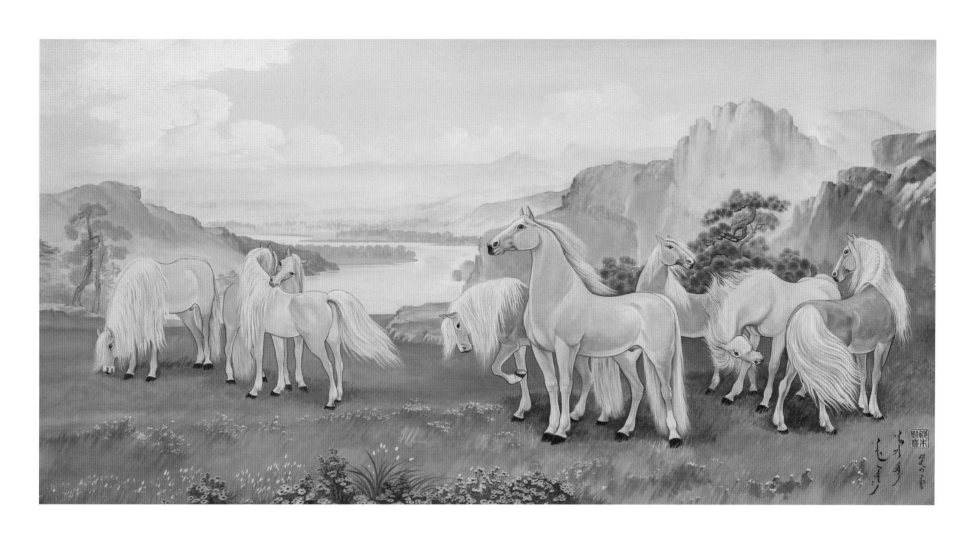

那木斯来 《八骏图》

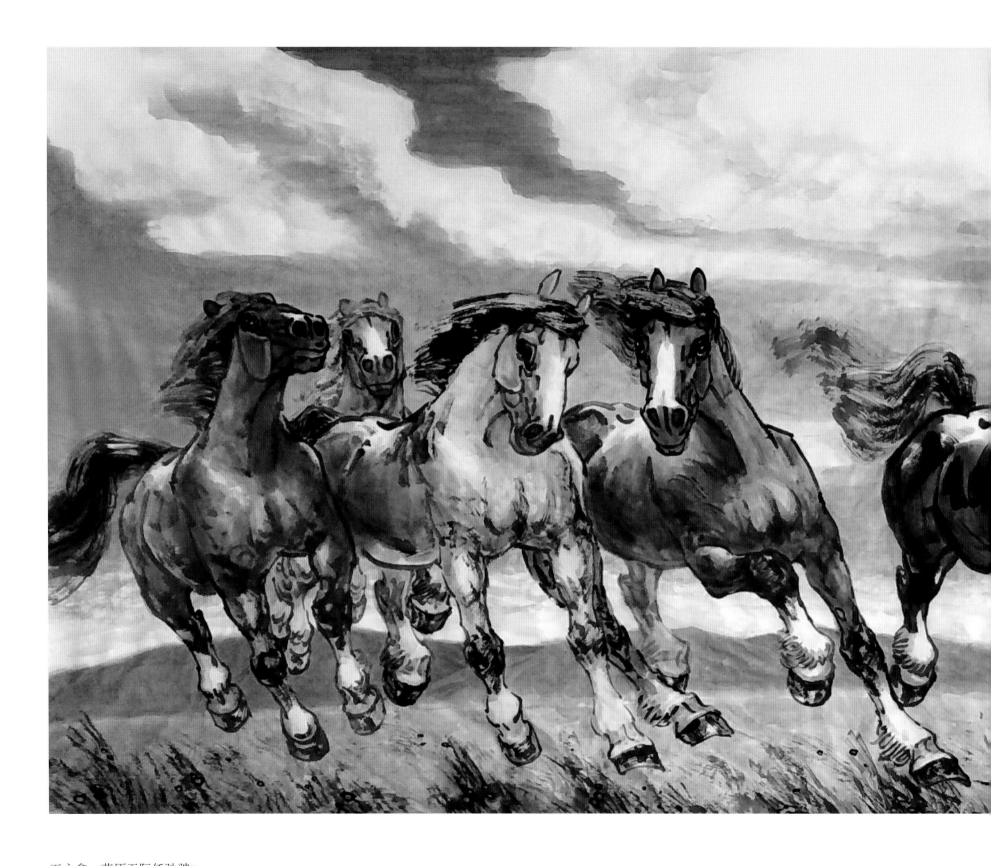

王永鑫 《草原无际任驰骋》

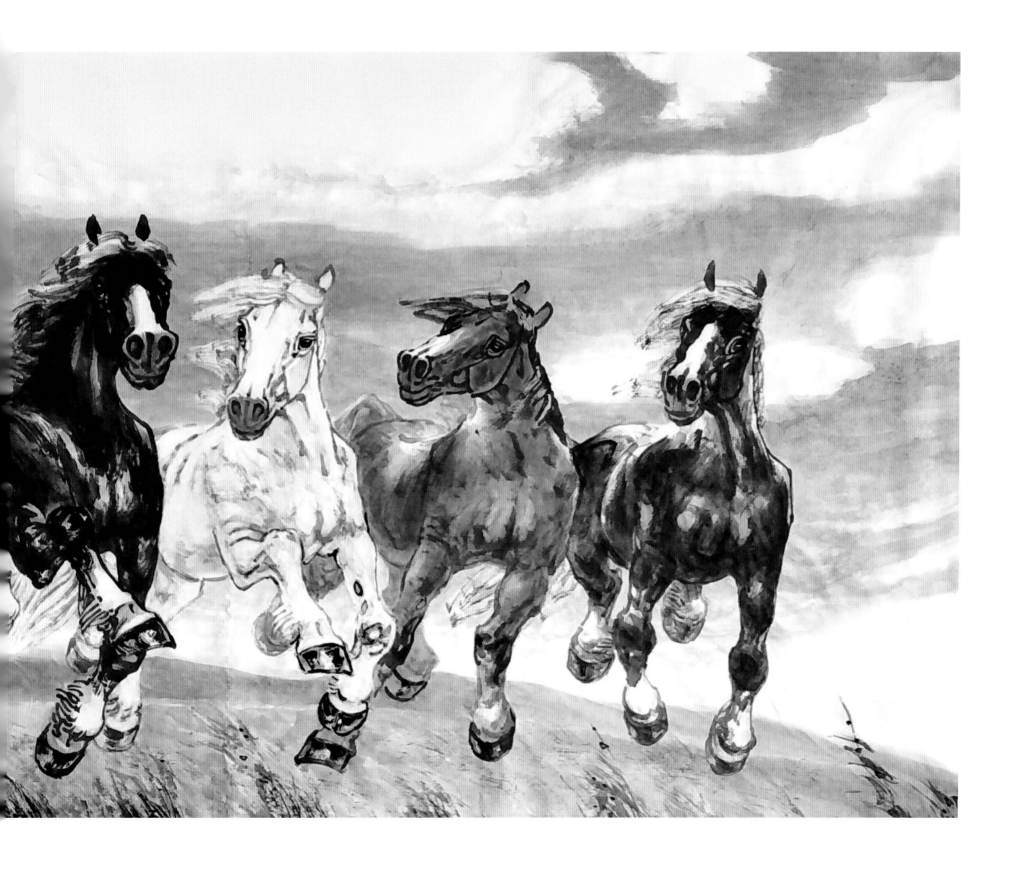

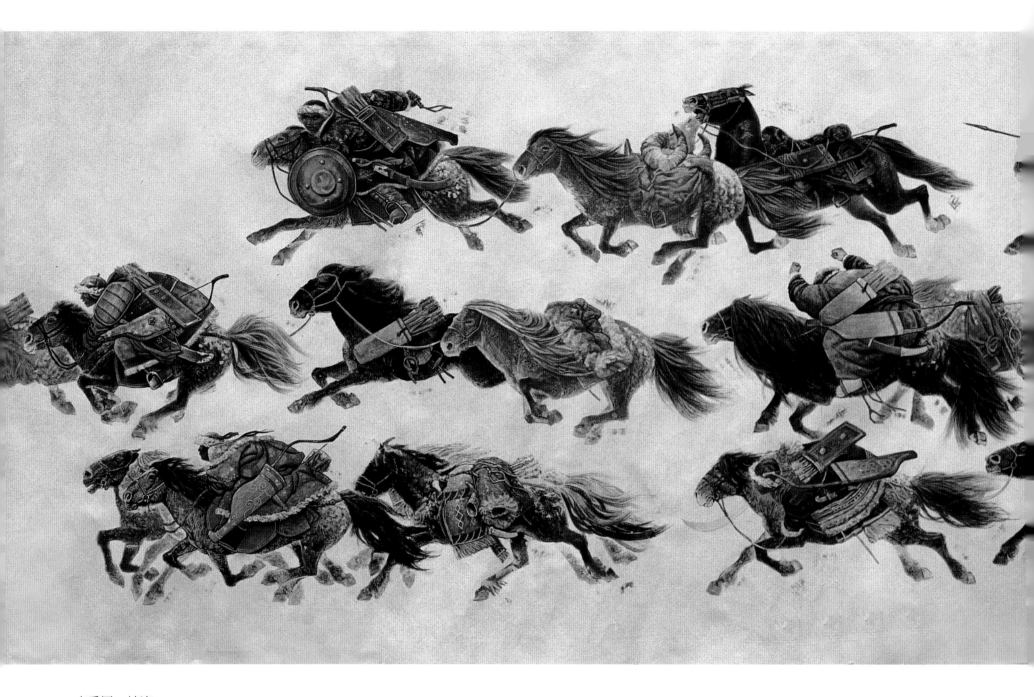

李爱国《铁流》

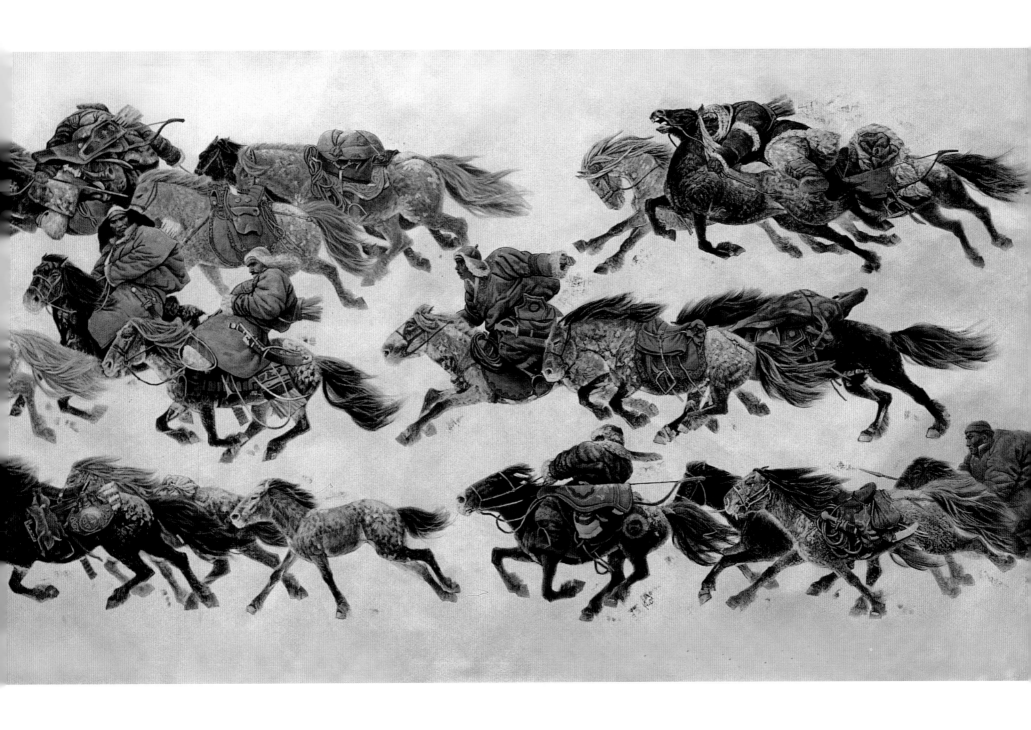

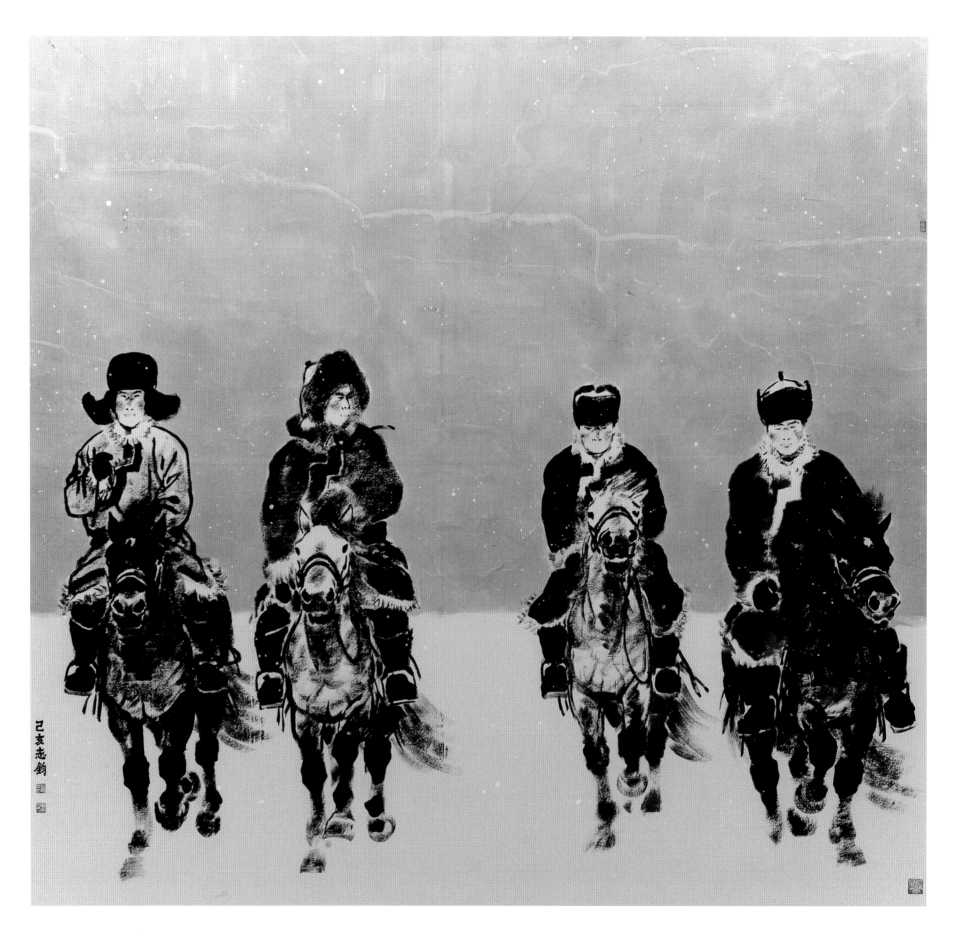

孙志钧《风雪乌珠穆沁》

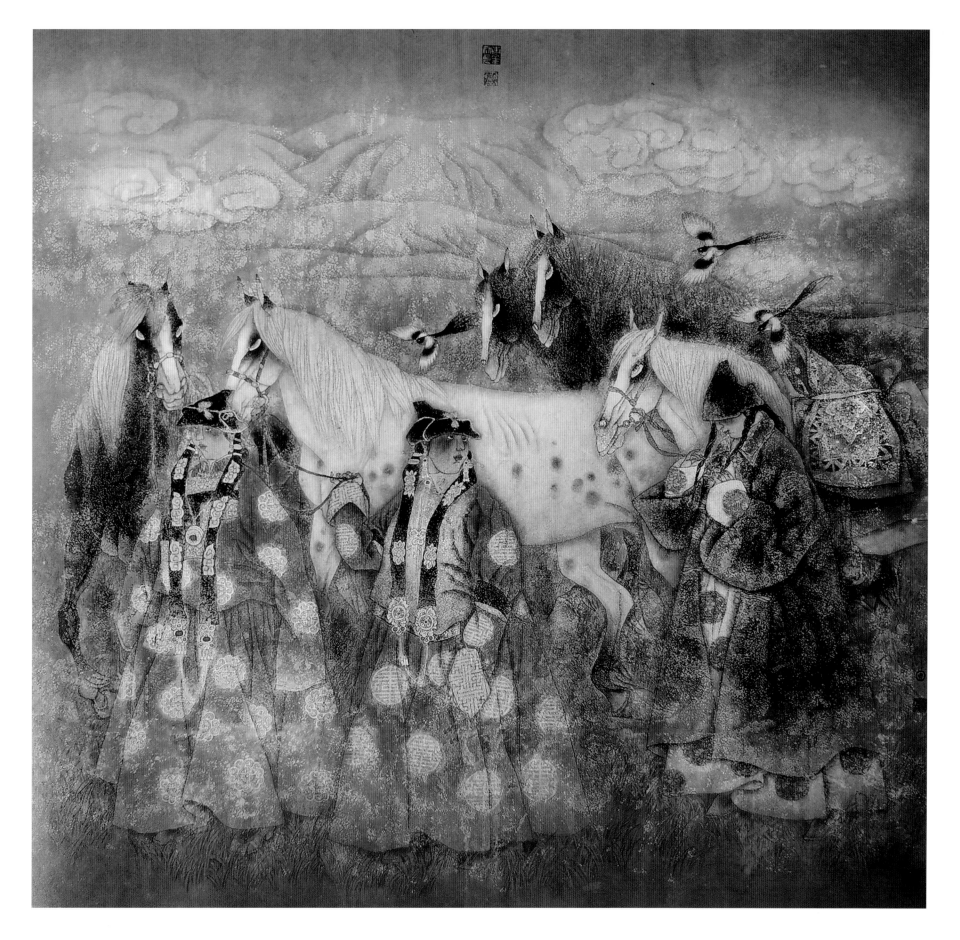

周荣生 《金色圣山》

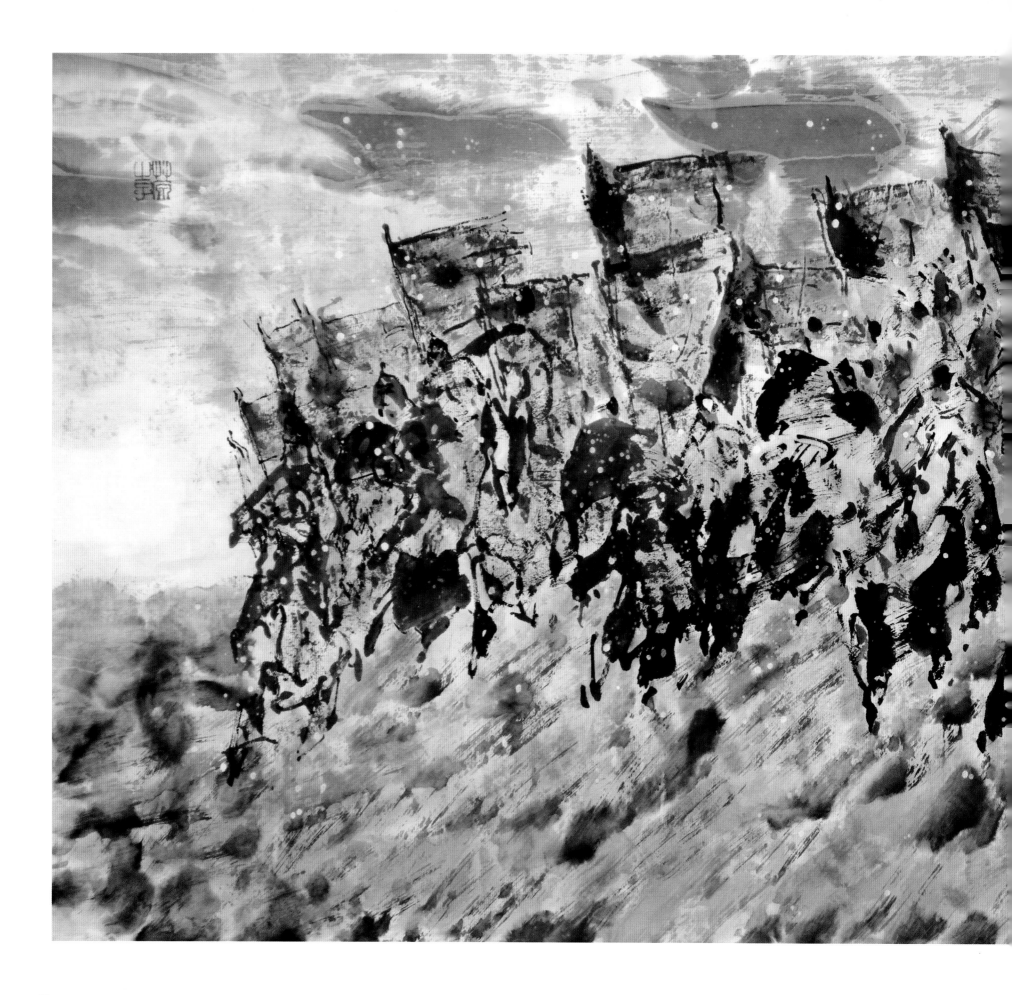

12

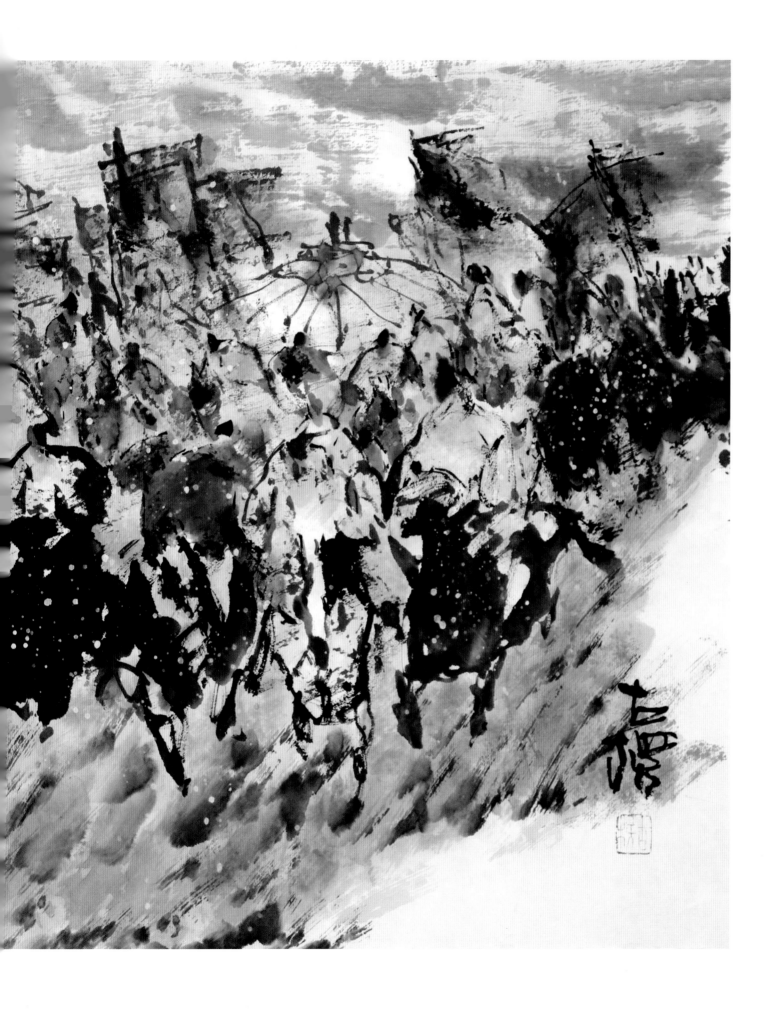

吴斯日古楞《出征》

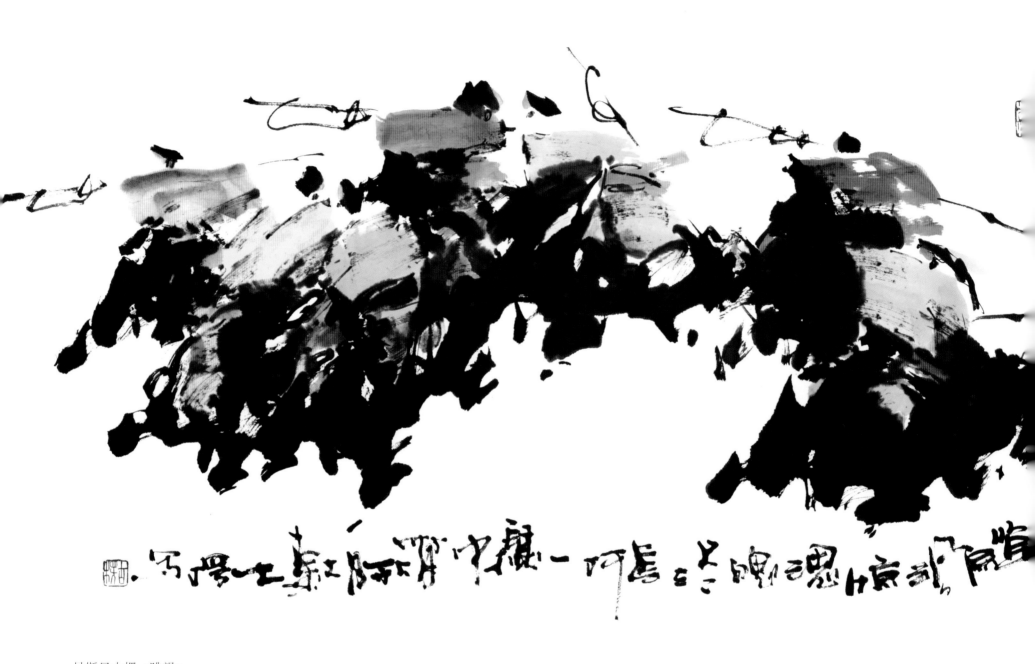

吴斯日古楞 《眺望》

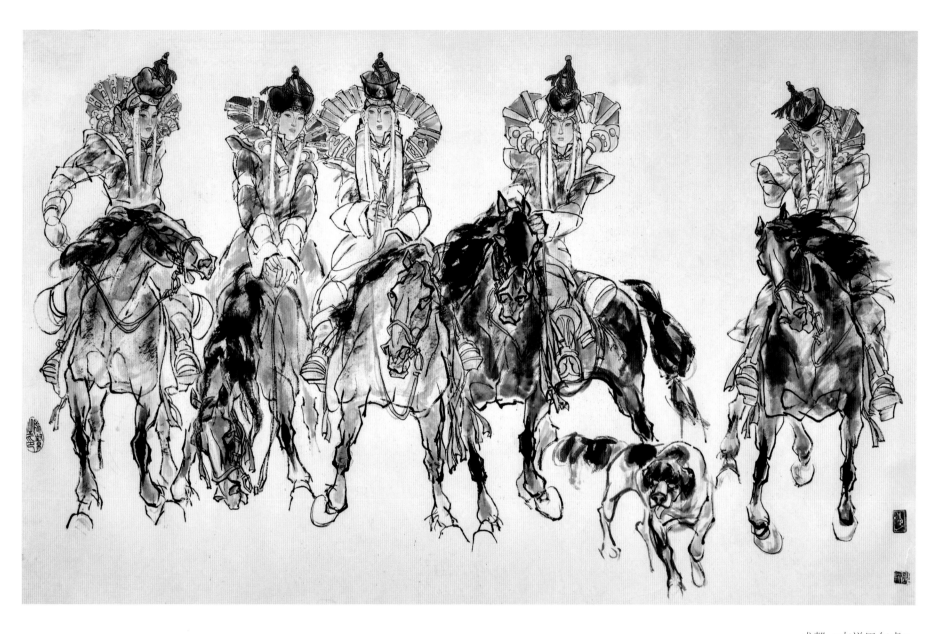

成帮《吉祥巴尔虎》

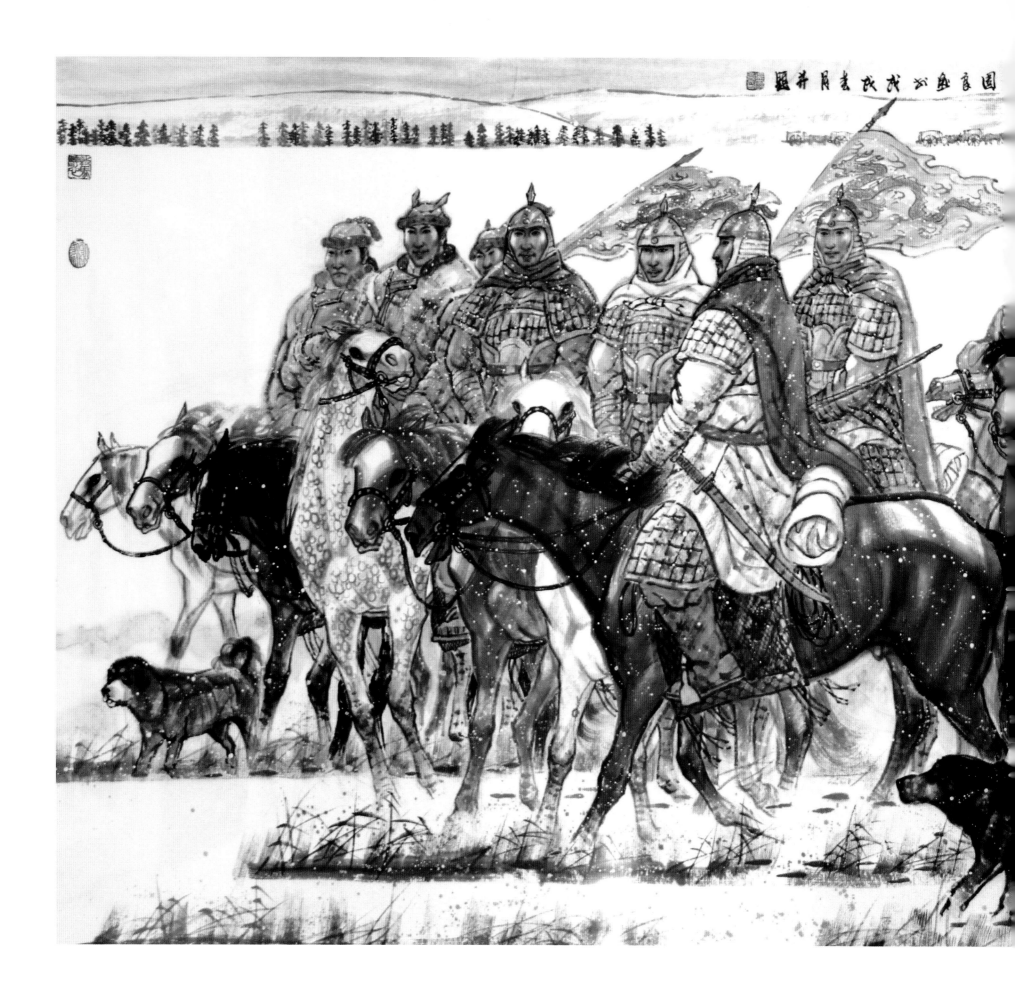

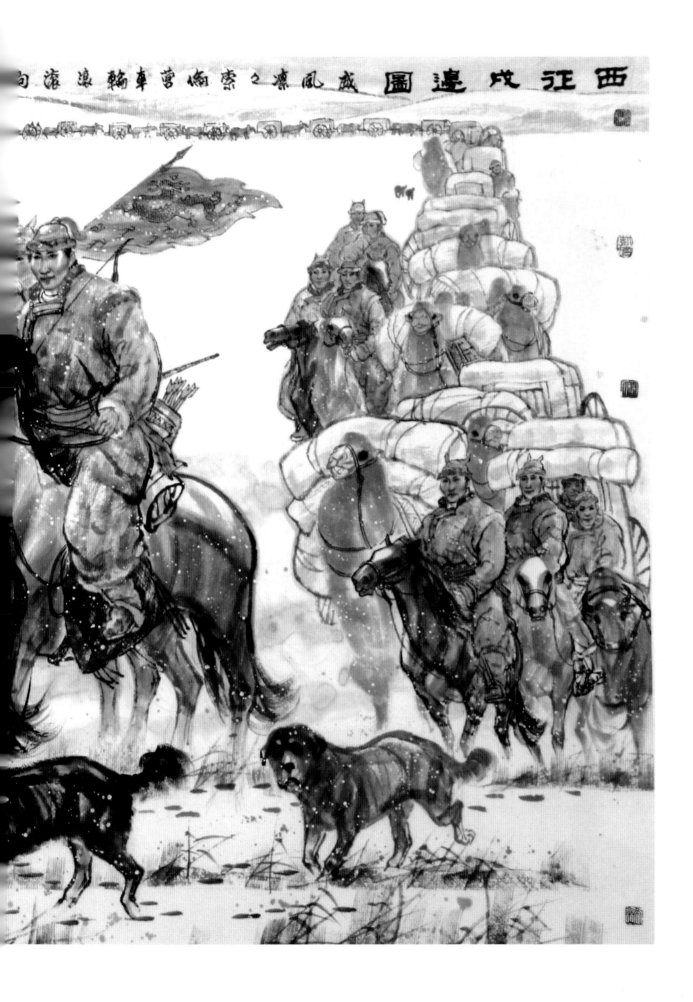

旬滾滾車輪營愉索之凜風成 西征戍邊圖

吴团良《西征戍边图》

17

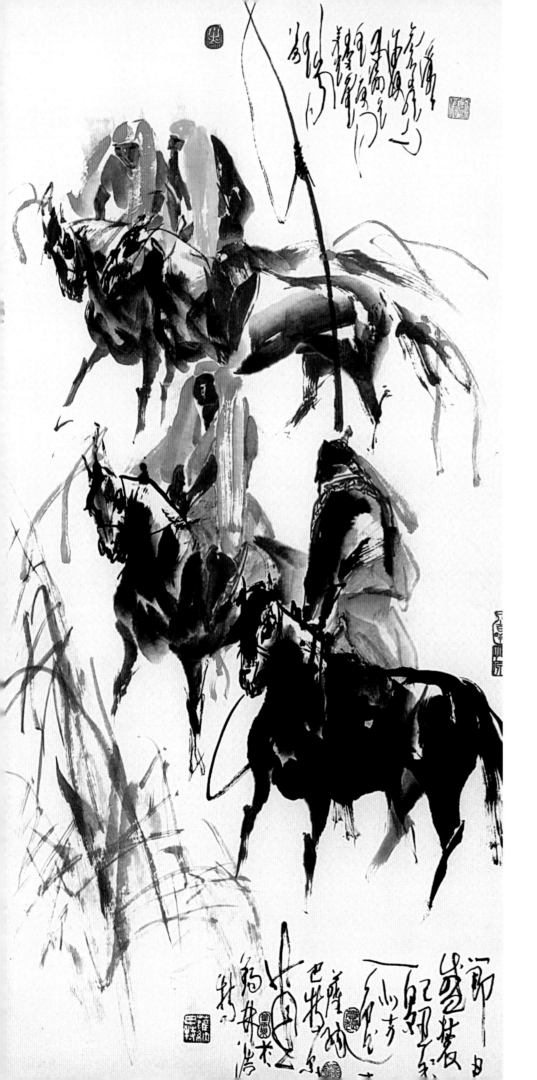

萨那巴特尔　《节日盛装》

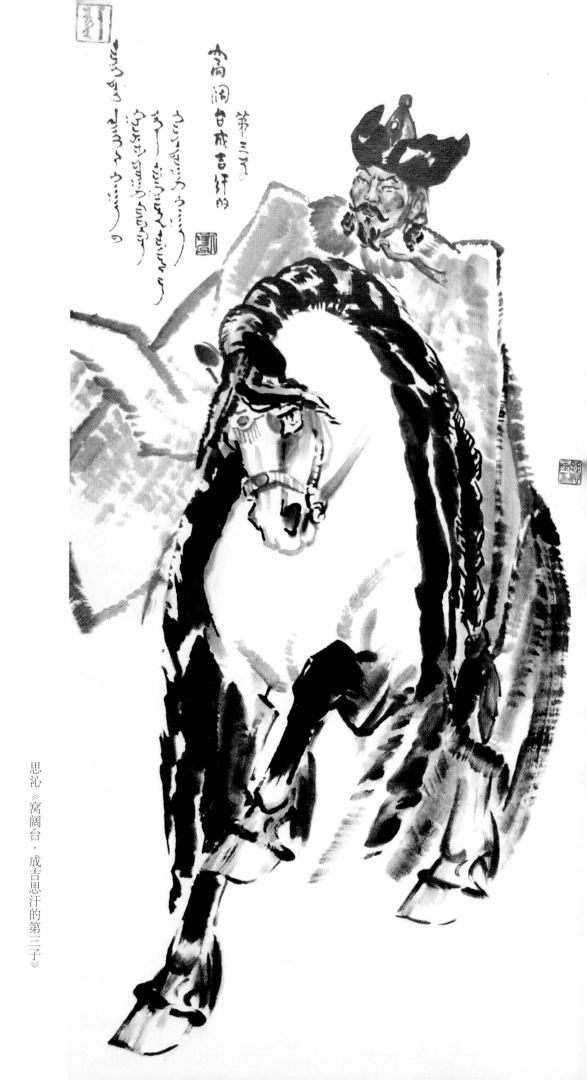

第三子 窝阔台成吉思汗的

思沁《窝阔台·成吉思汗的第三子》

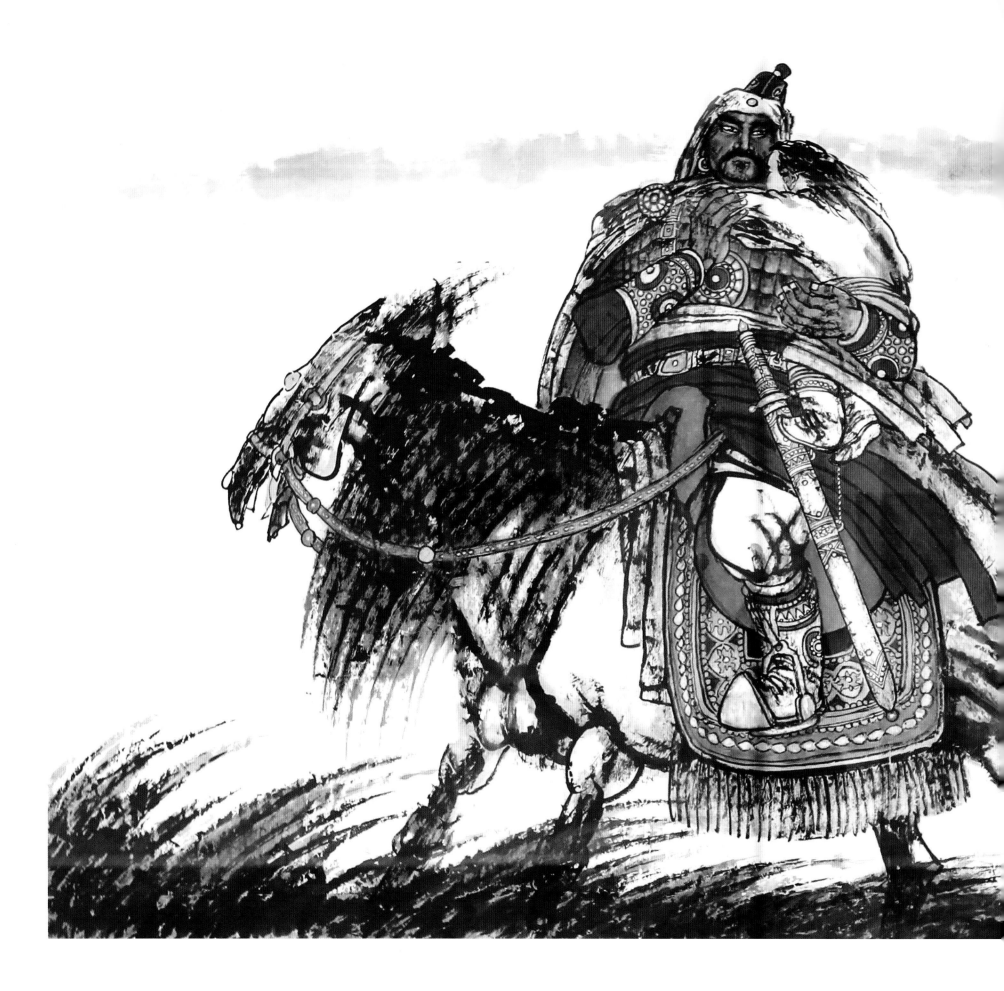

关麟英《成吉思汗》

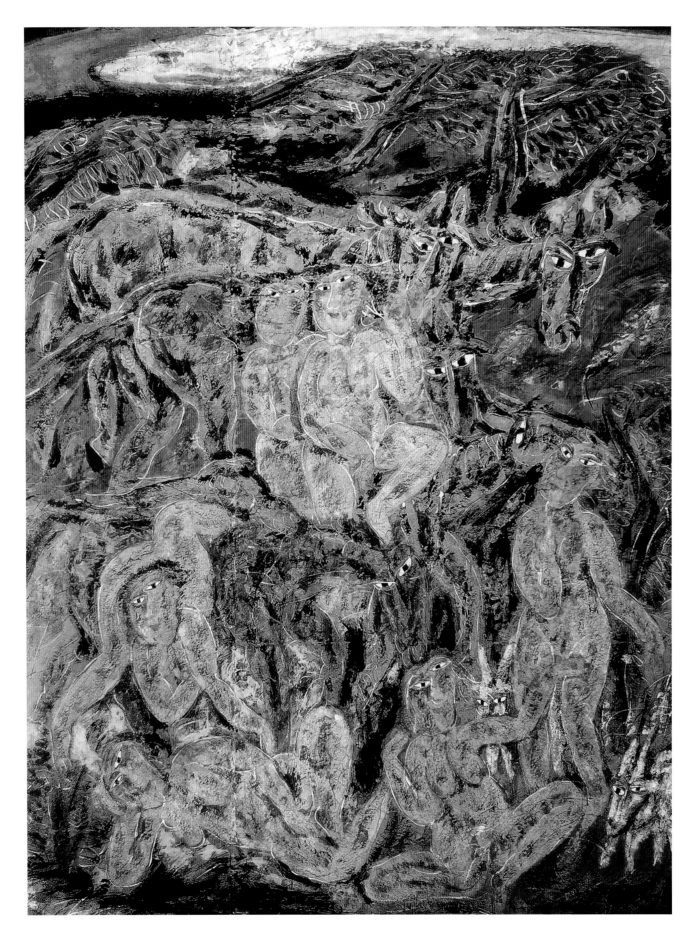

海日罕 《栖息地》

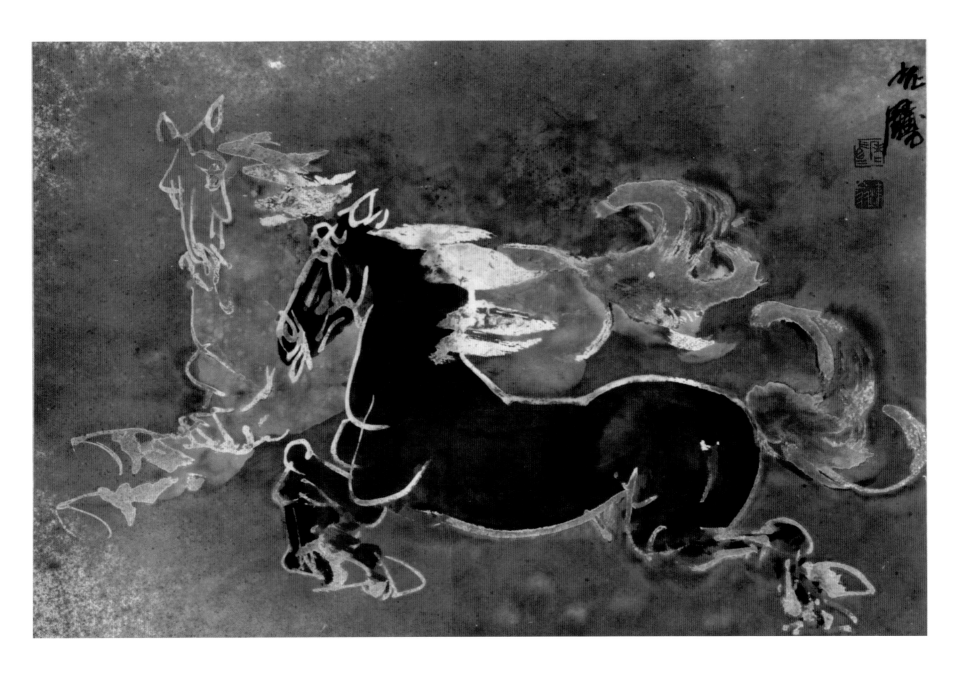

马铁《双奔卷》

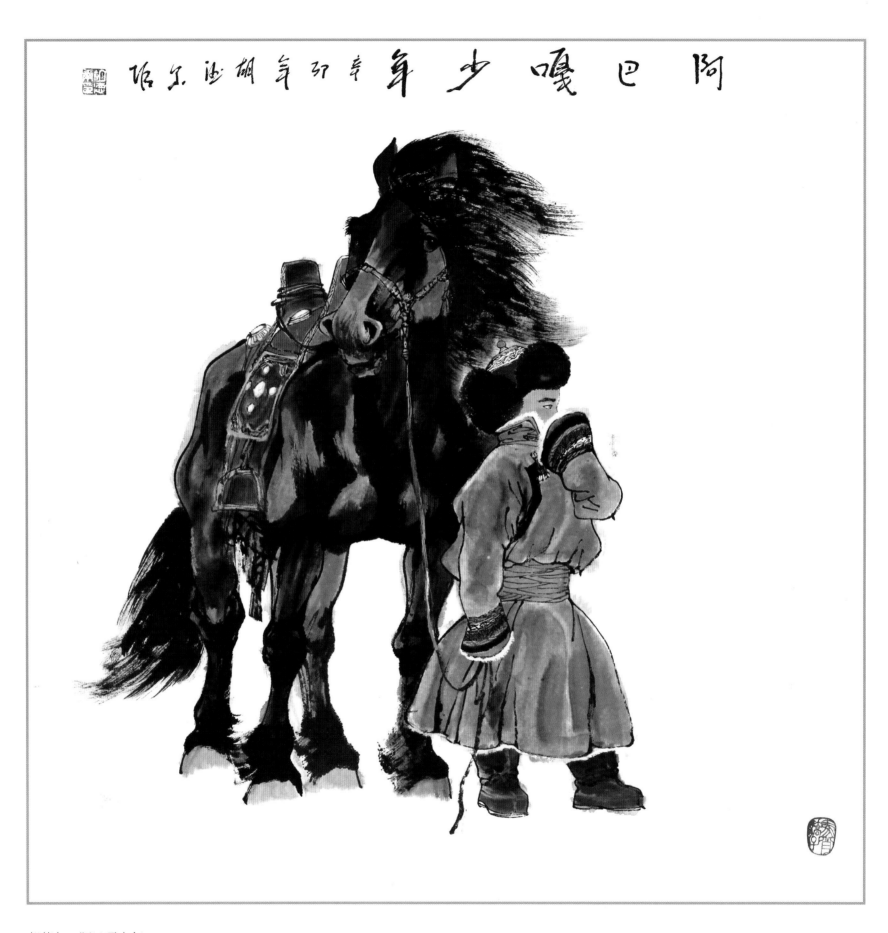

胡德尔《阿巴嘎少年》

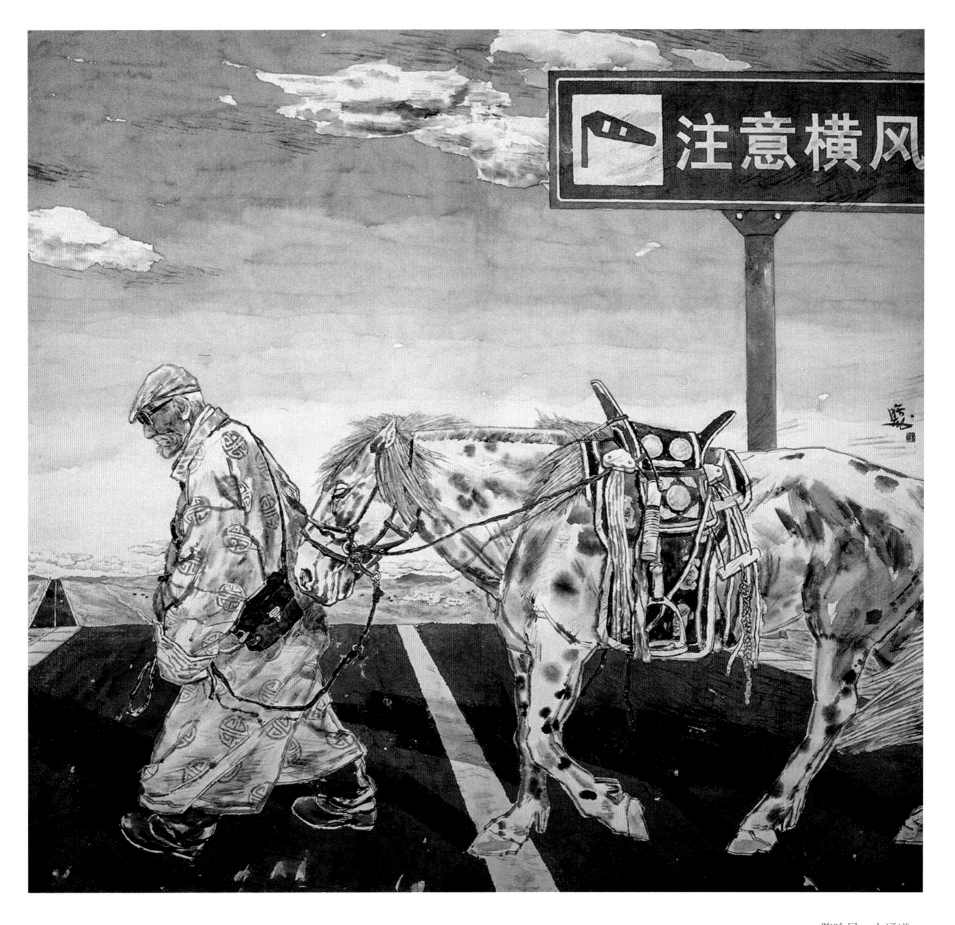

陈晗晟《大通道》

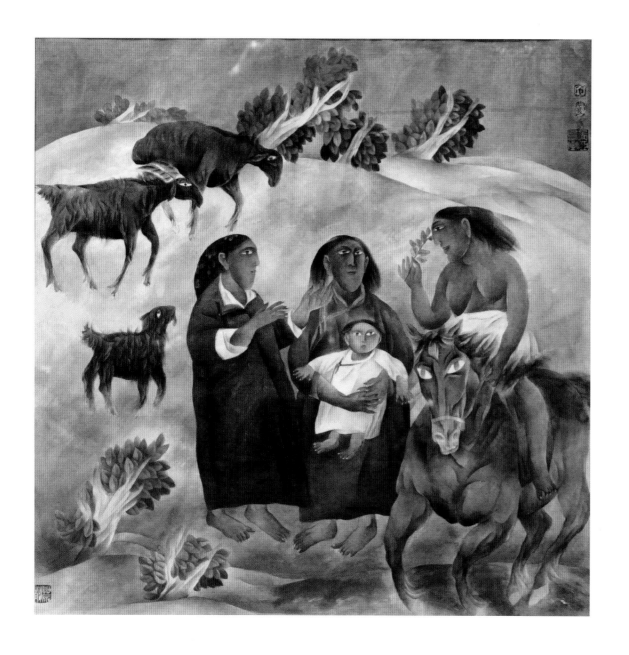

乌兰图雅《五色草地》

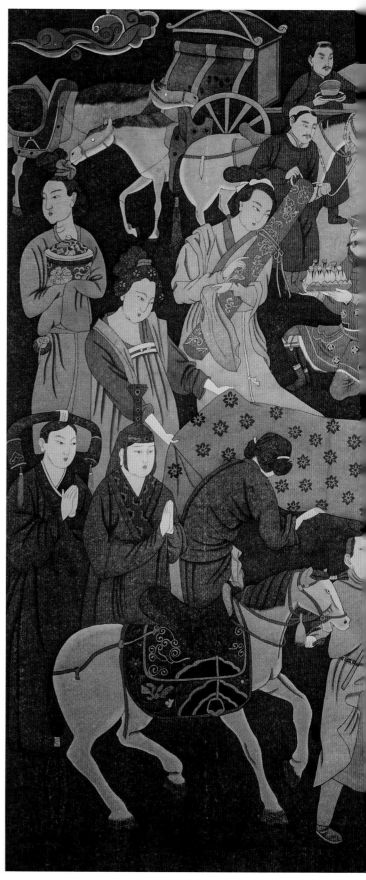

苏茹娅《草原丝路》

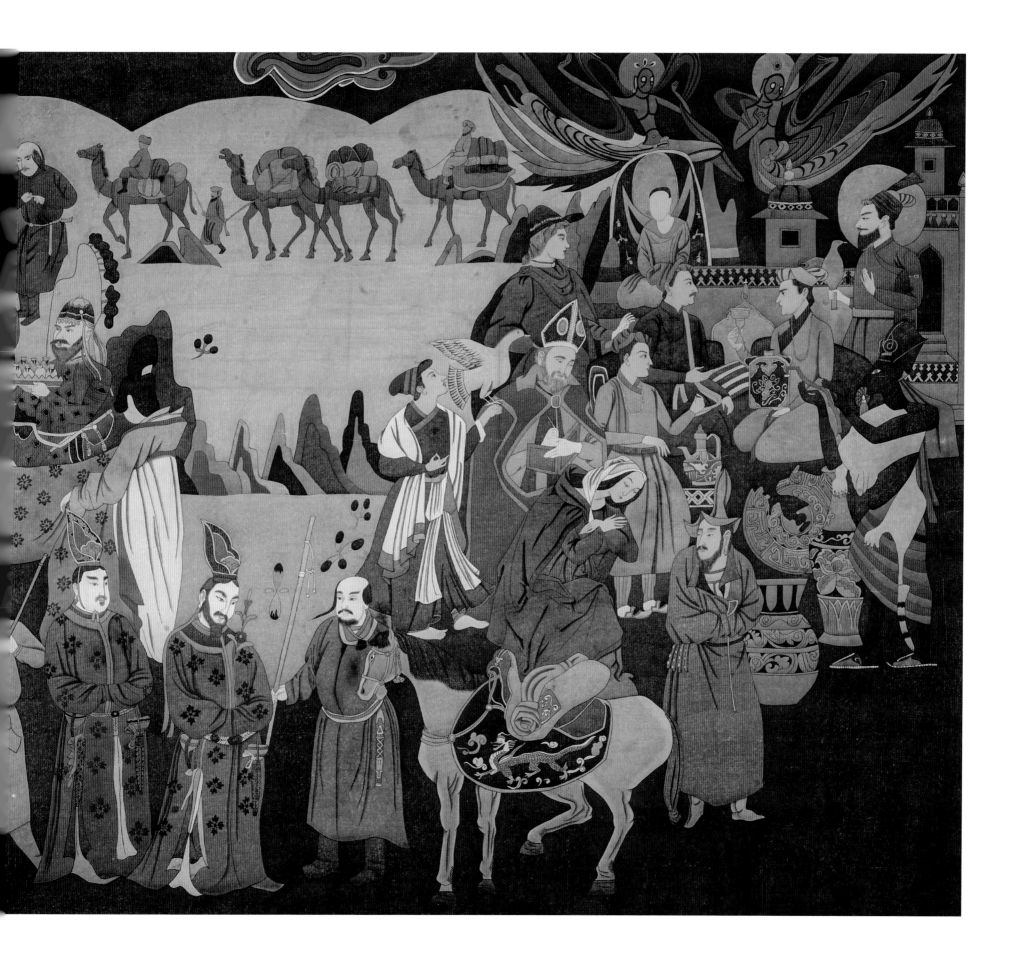

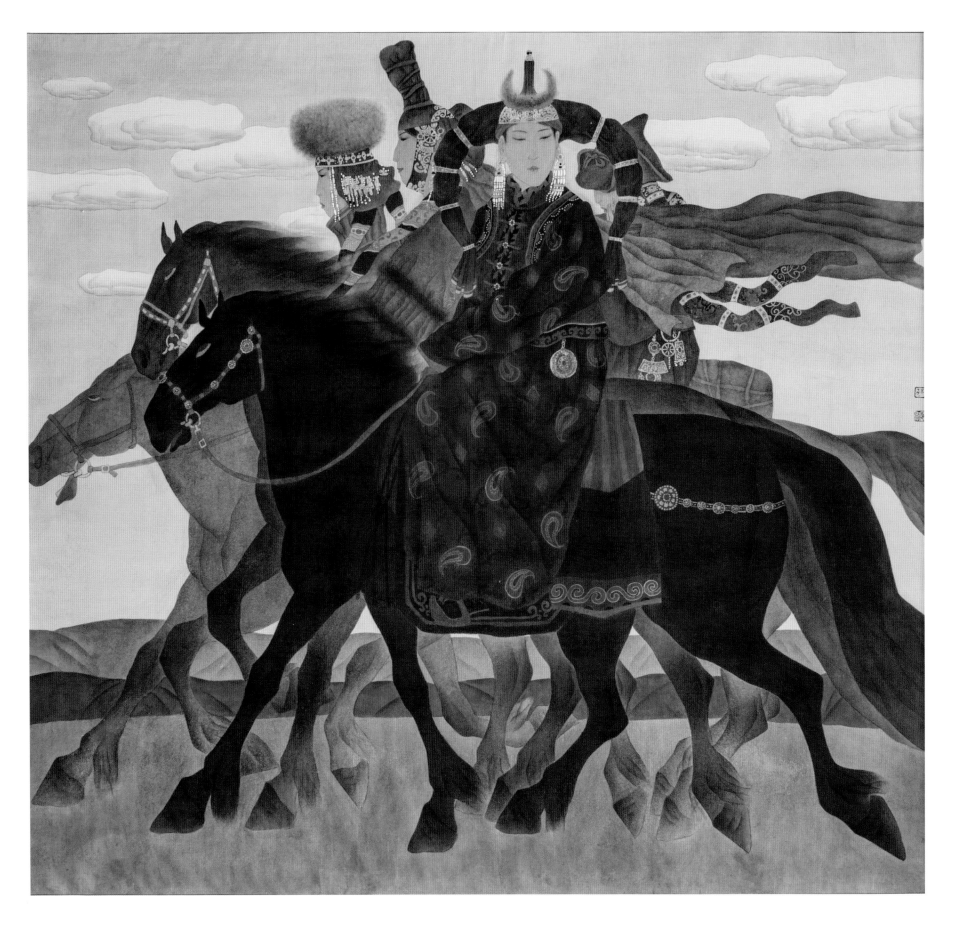

茹少军《归》

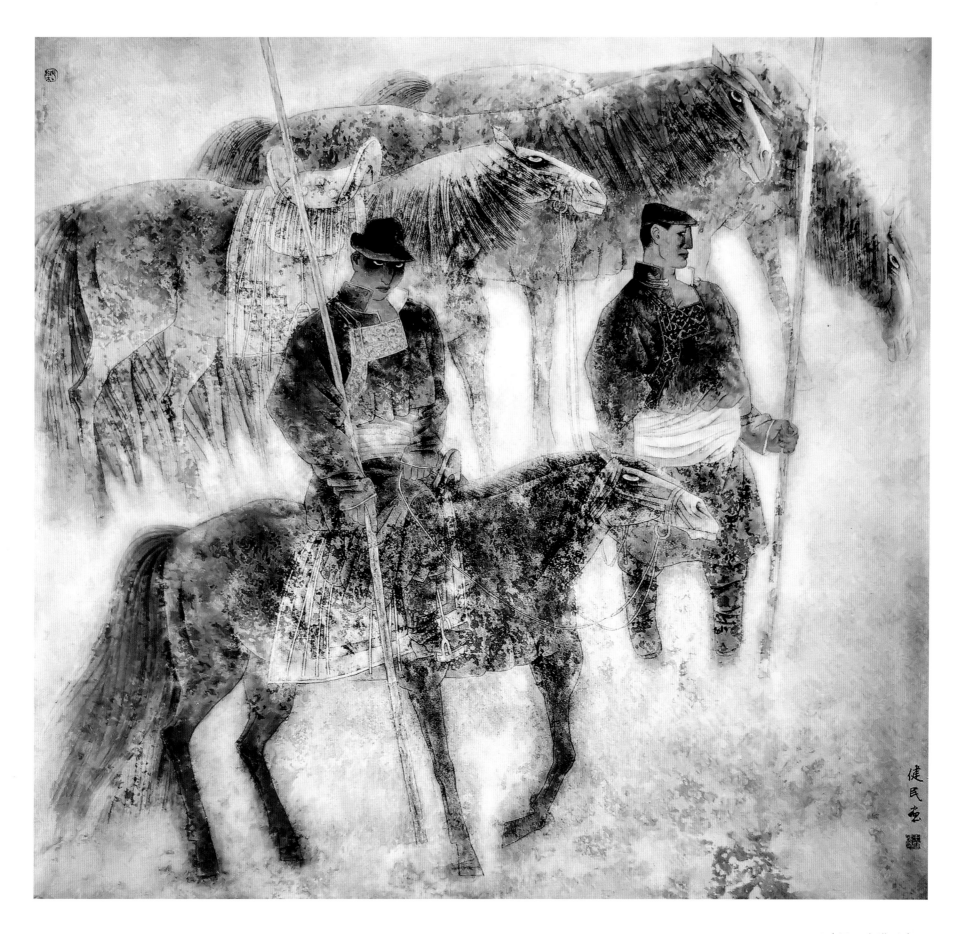

王建民《大漠无声》

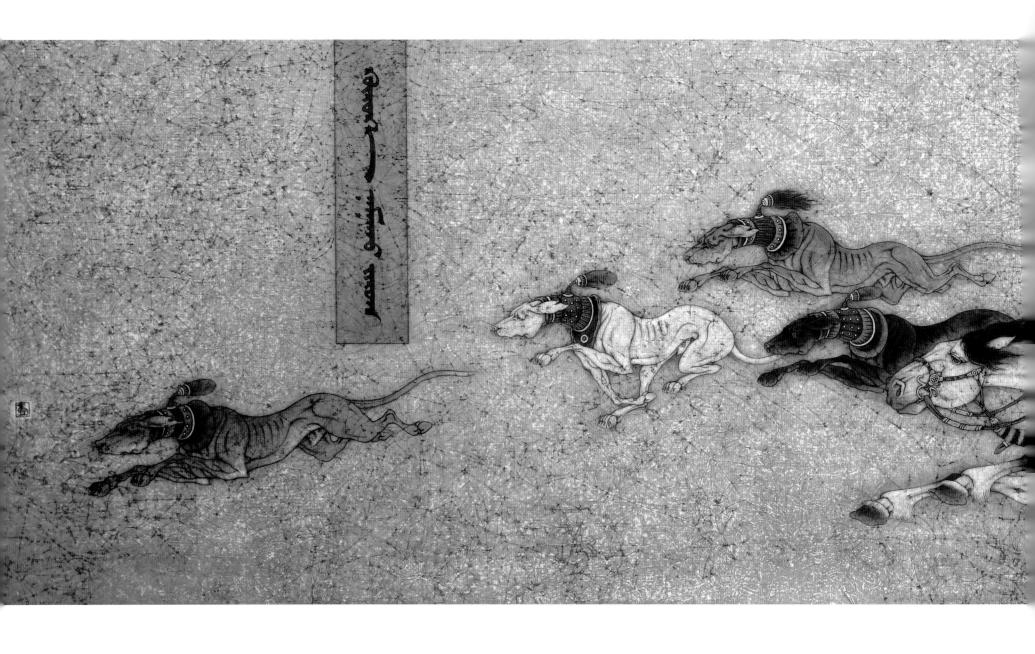

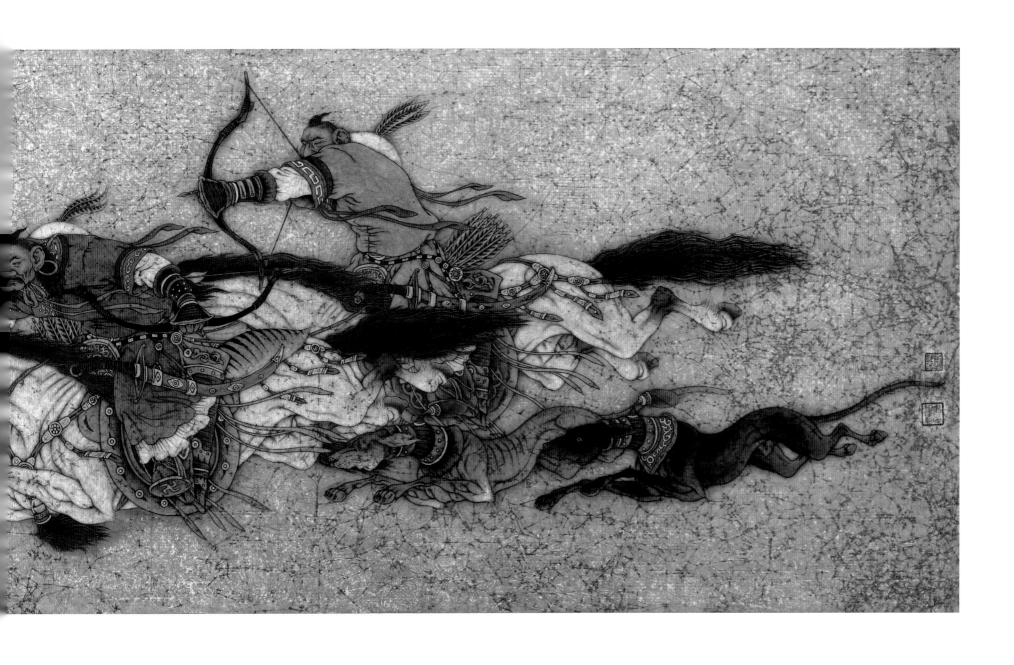

白嘎力《射猎图 2》

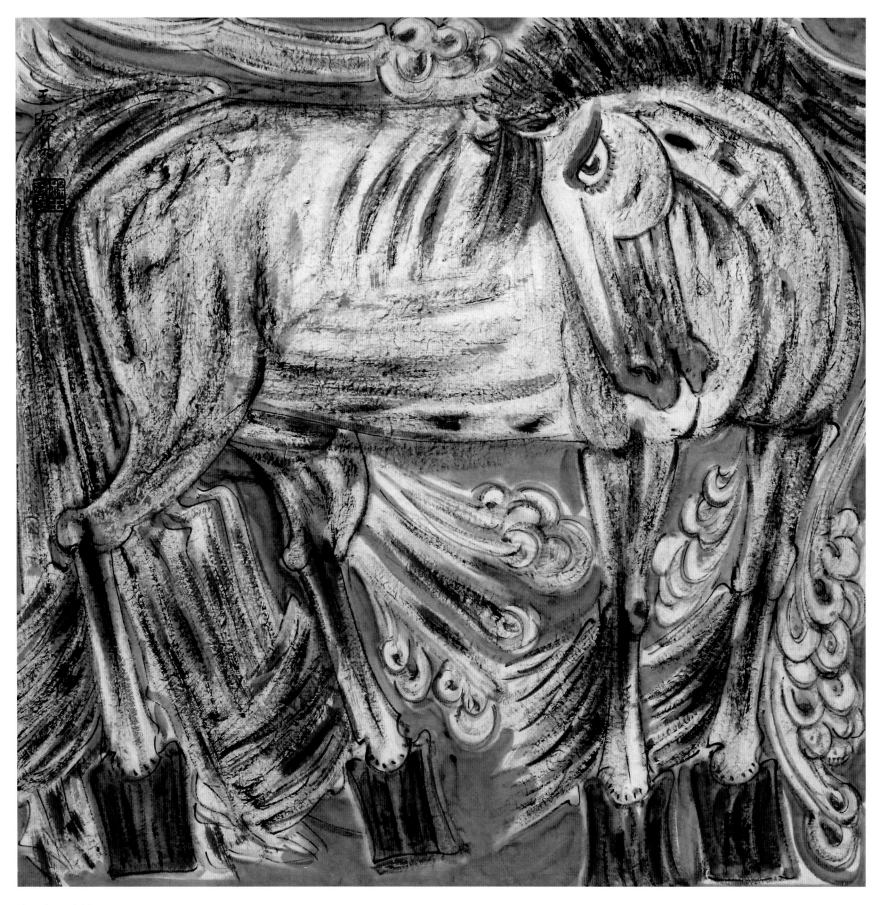

孙玉宝 《清风》

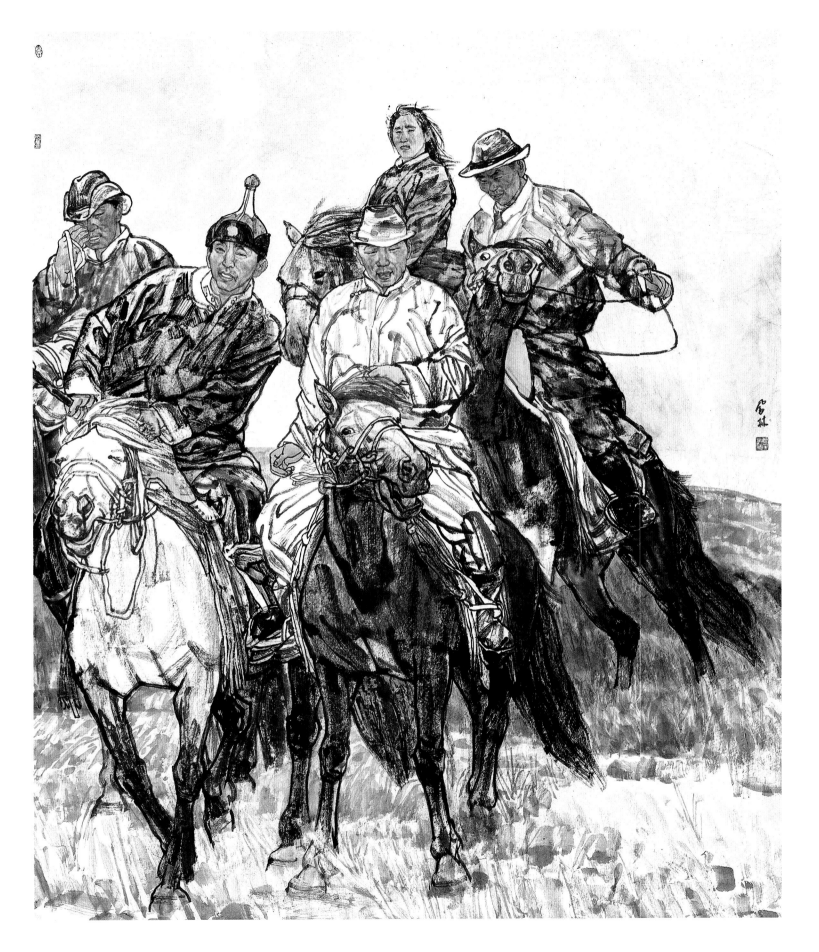

包凤林《踏歌行》

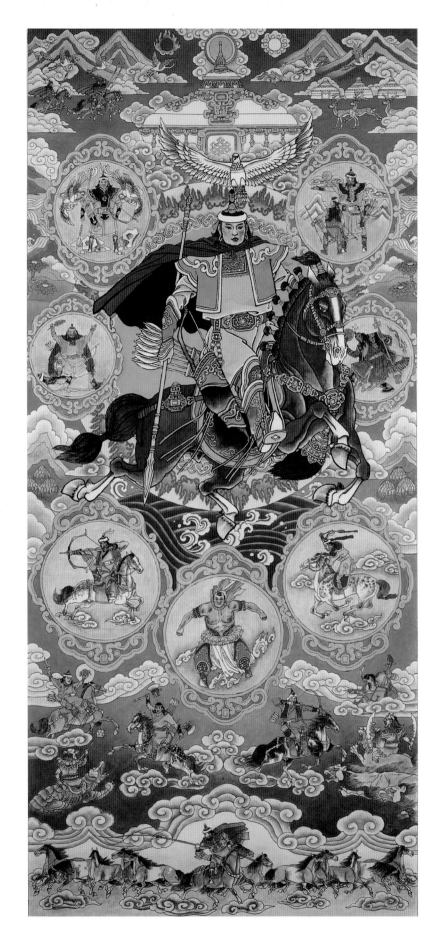

若希《江格尔》

油画

那一笔厚实，那一笔直直刷过去，
那是背脊，那是奔驰的所有之路。
那一笔很轻，很轻。
唯恐，抖落那颗晶莹的闪动……

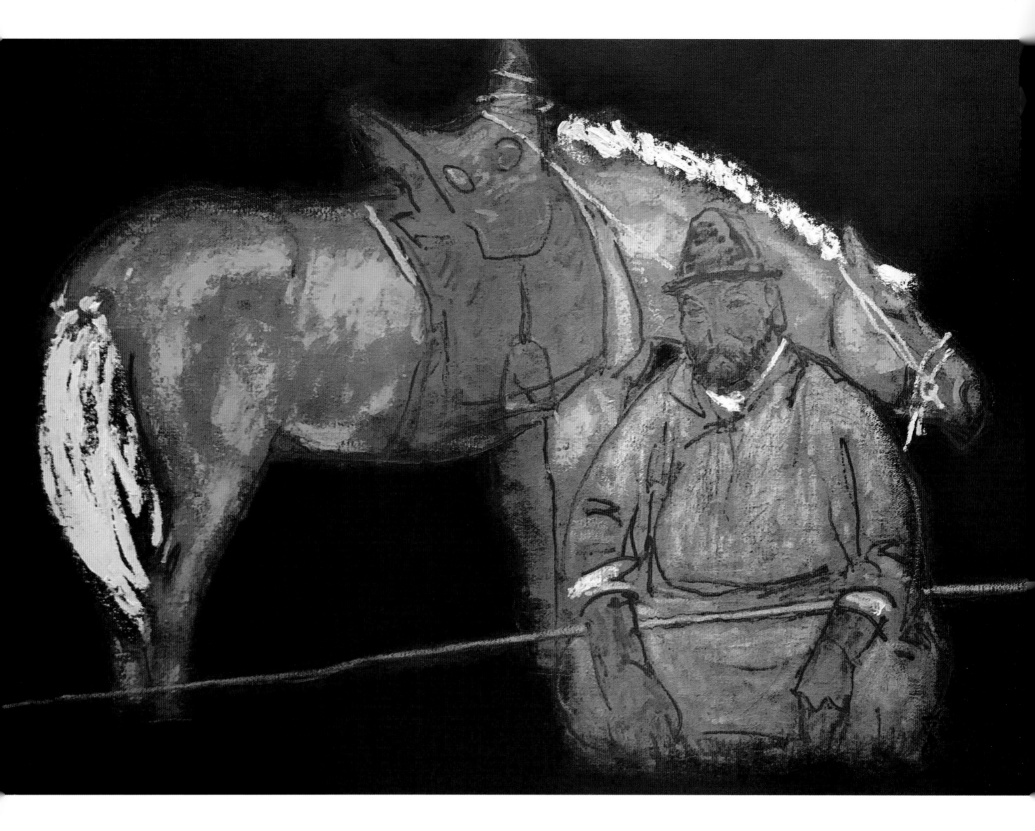

妥木斯《老马倌》

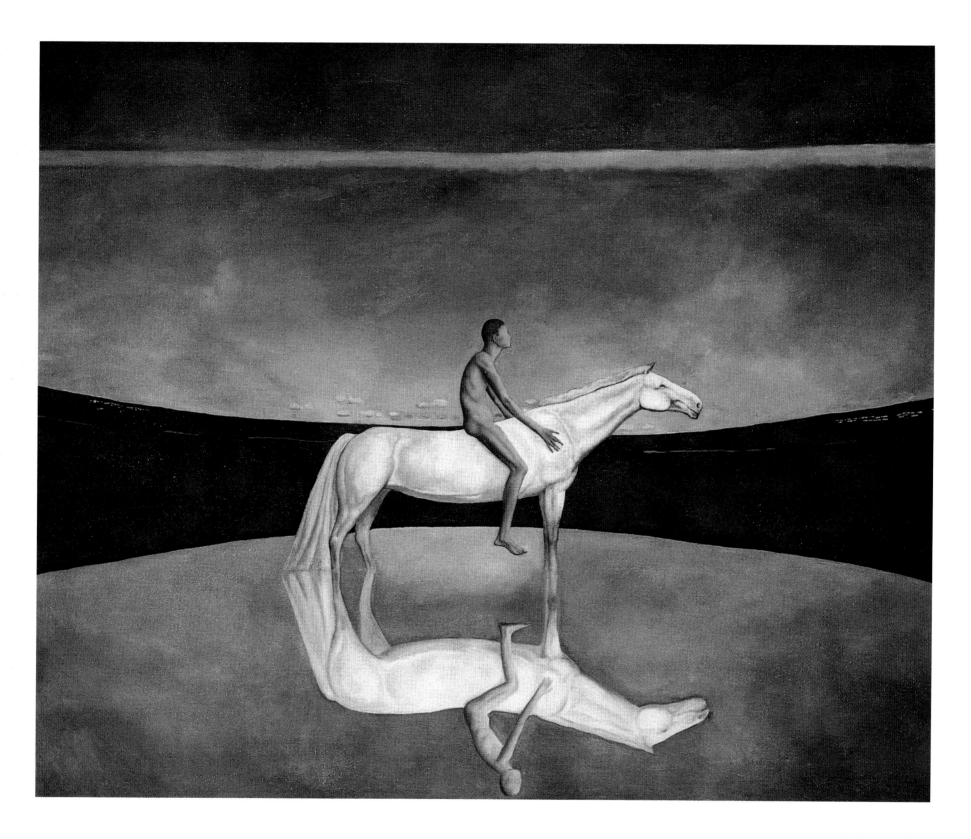

朝戈《远行者》

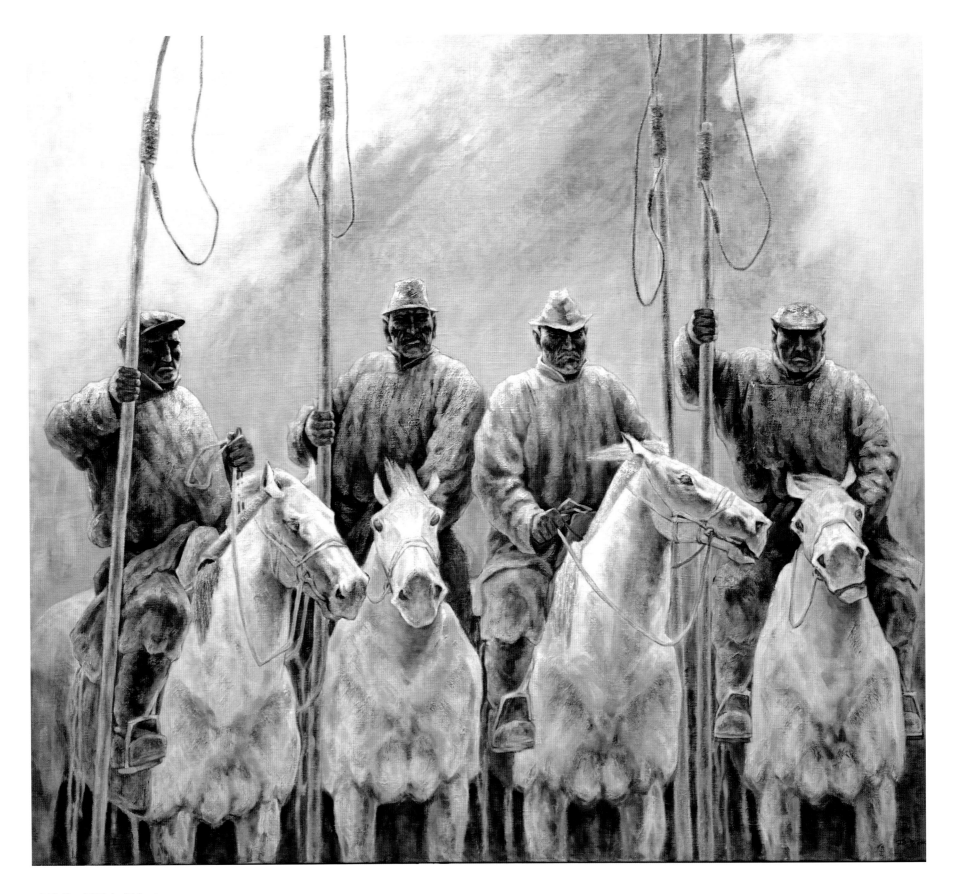

王延青《巴特尔们之二》

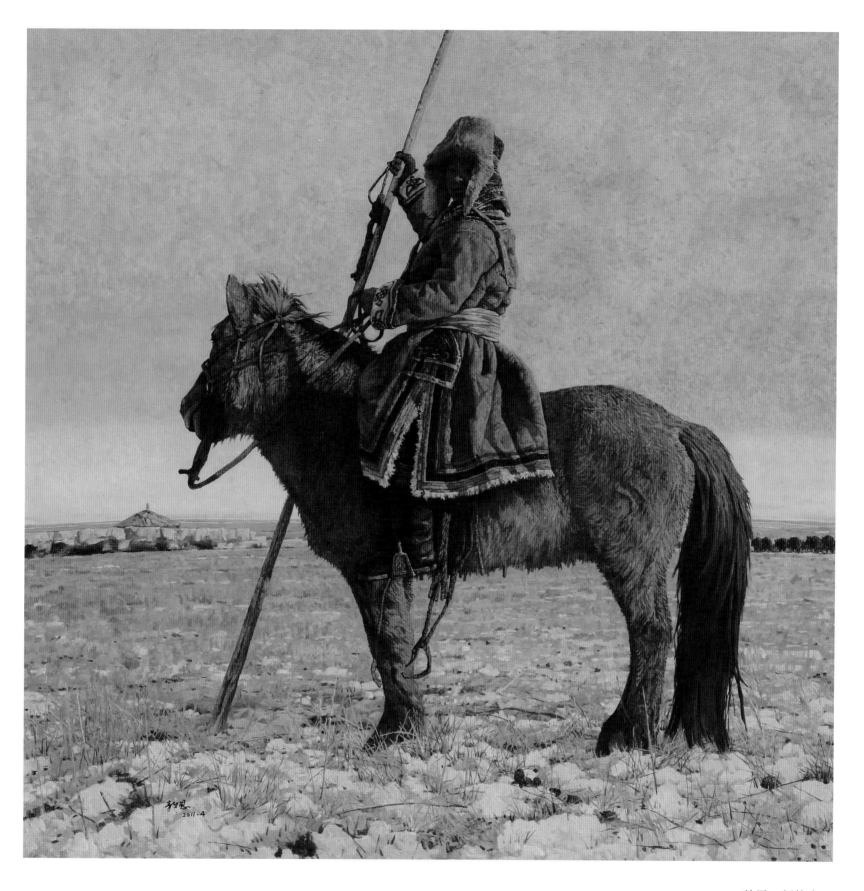

敖恩《新牧人》

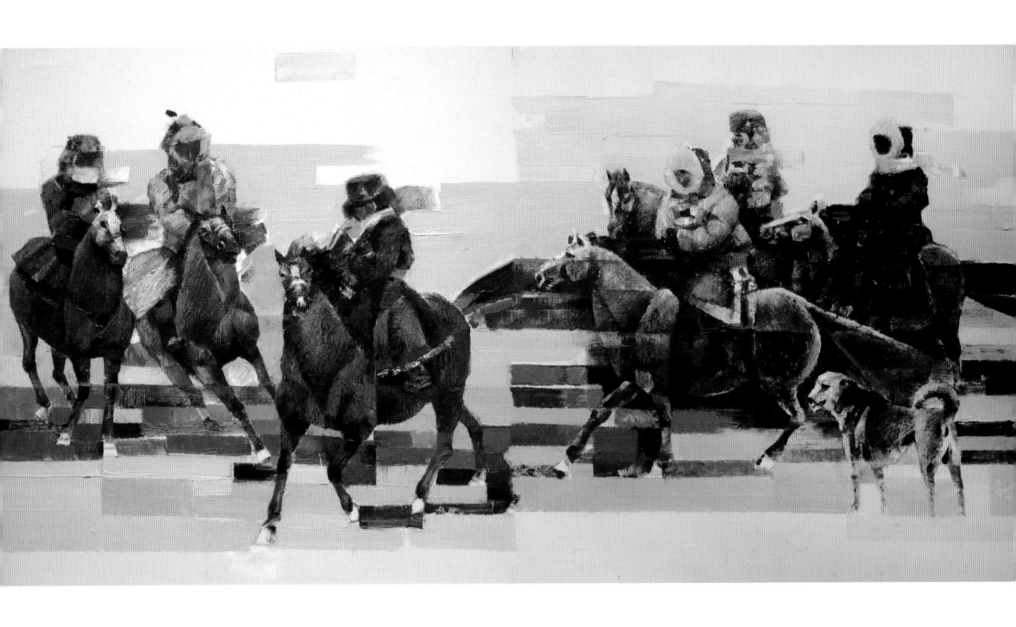

马莲 《大风歌》

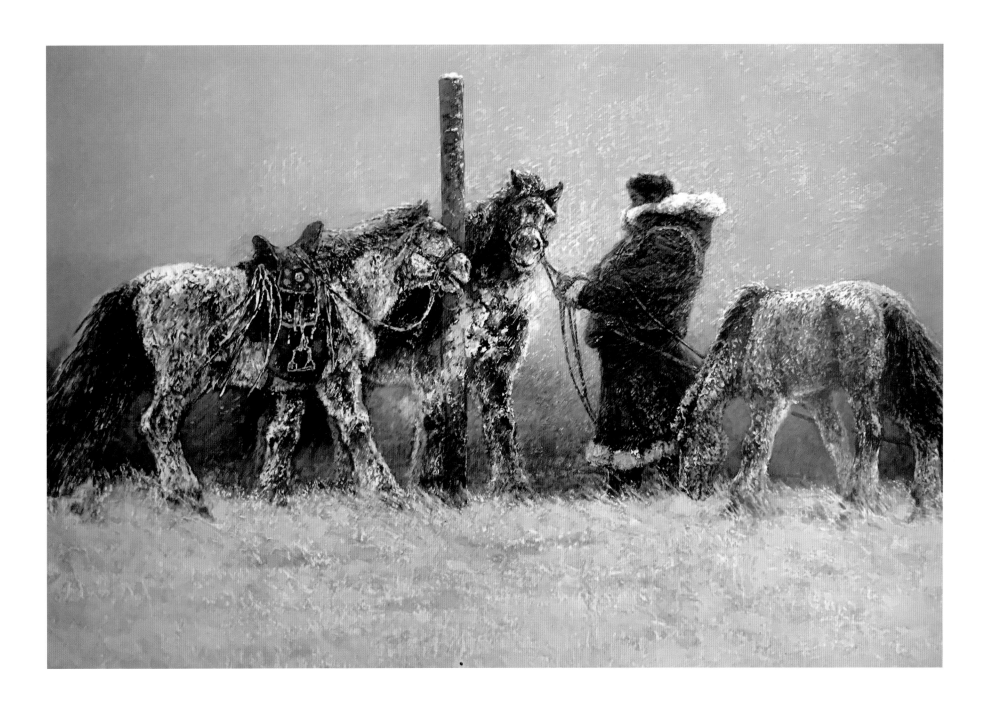

易晶《牵马》

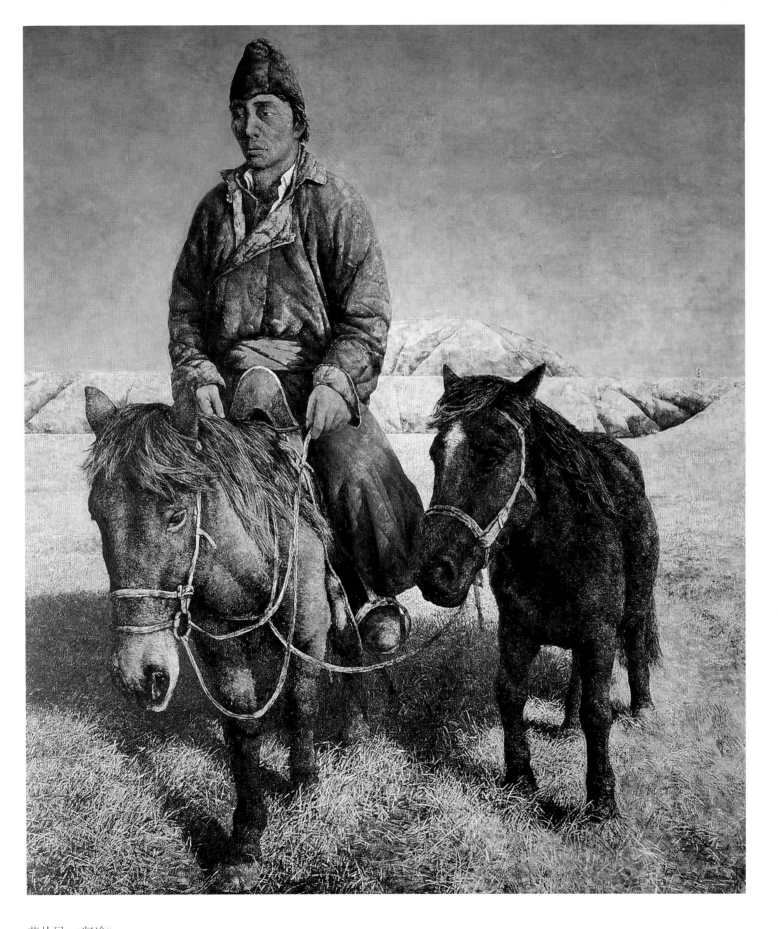

董从民 《归途》

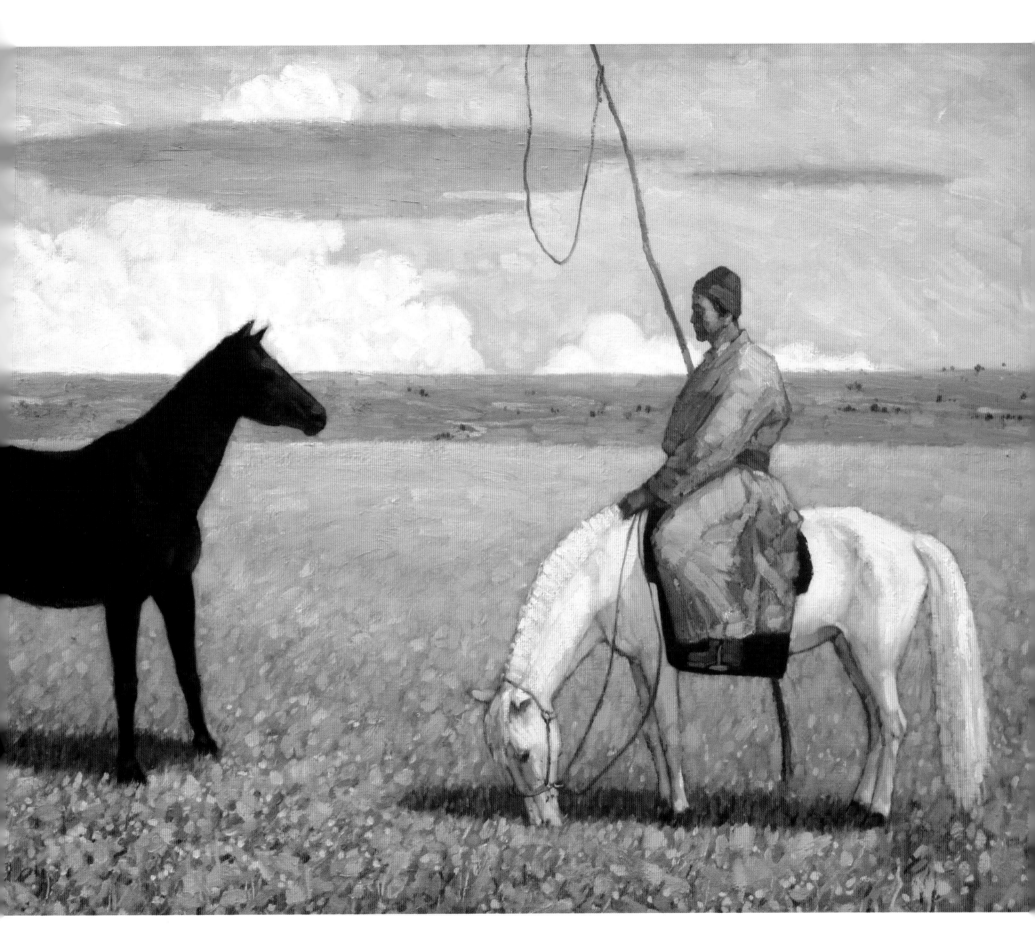

吴厚斌《牧人·马》

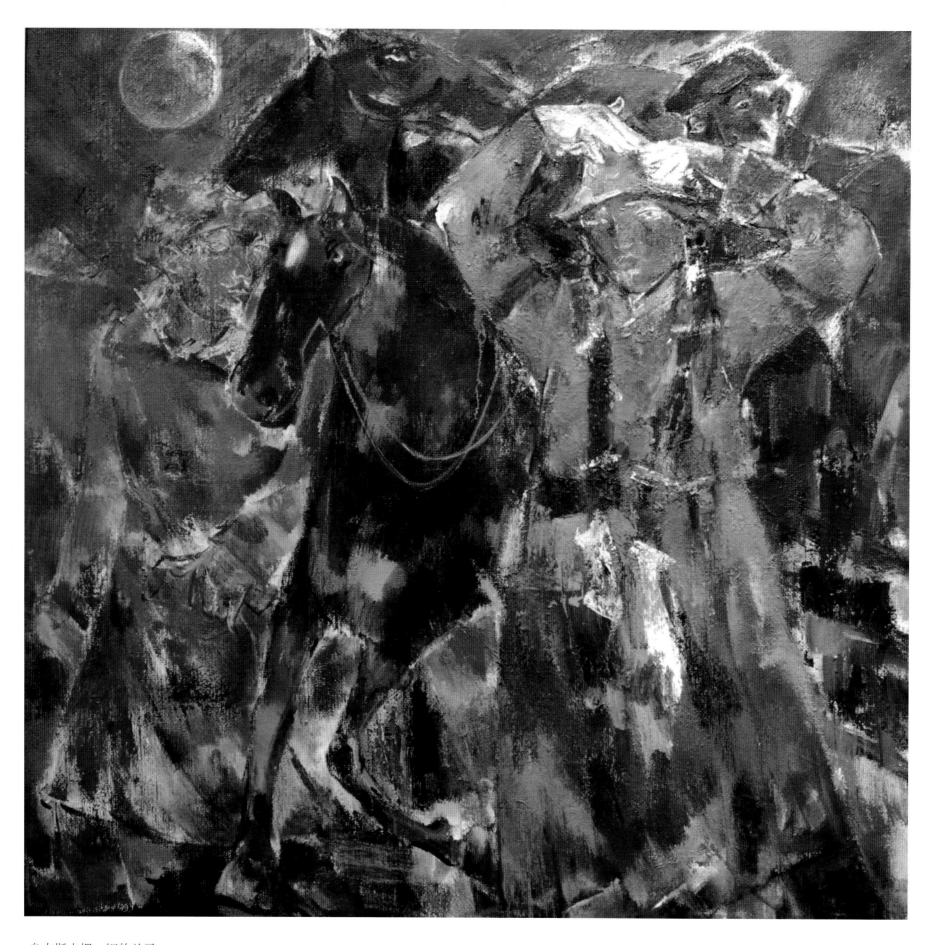

乌吉斯古楞《姬的兰灵》

44

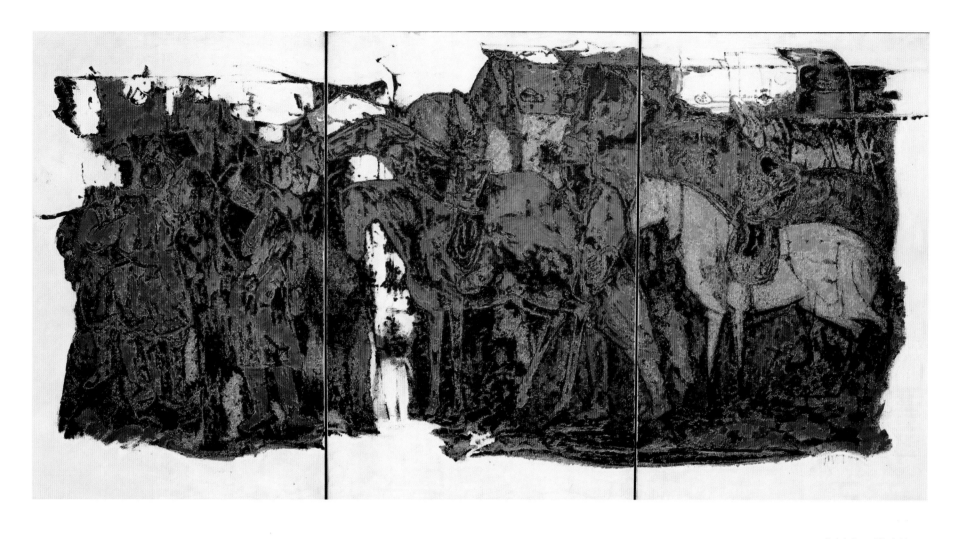

蔡树本《丝路情》

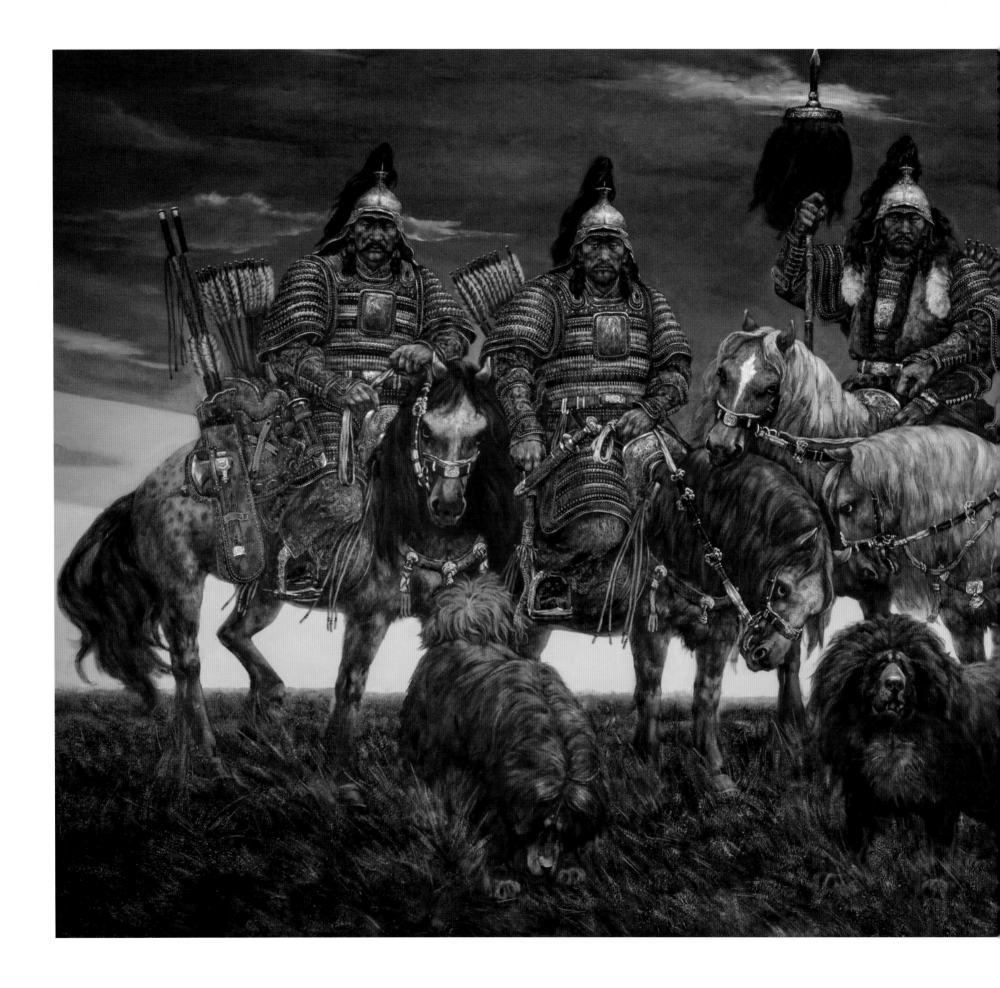

那顺孟和 《蒙古勇士》

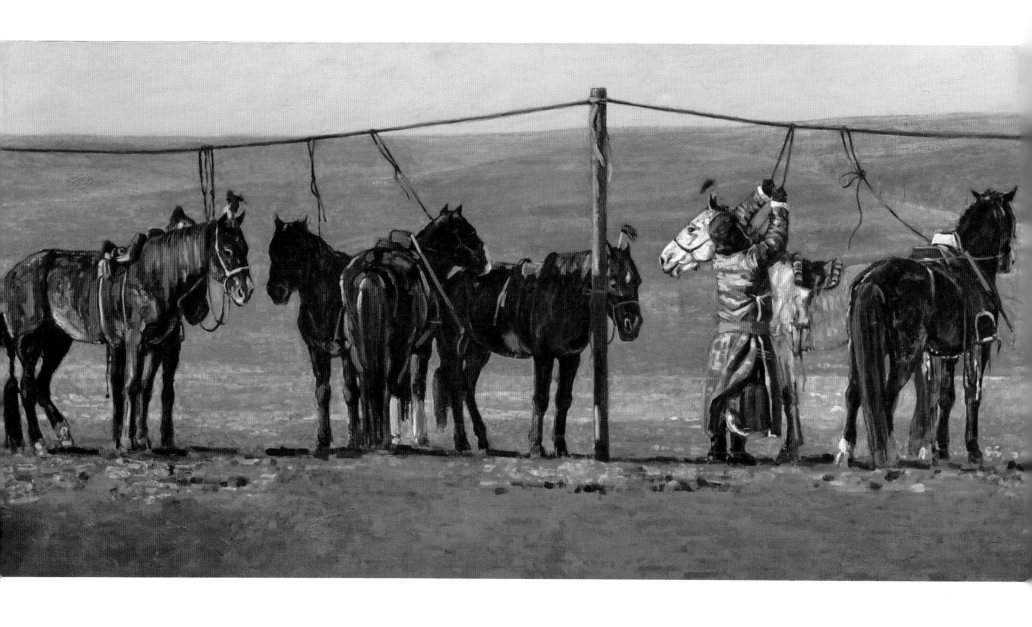

满达 《巴尔虎鞍马》

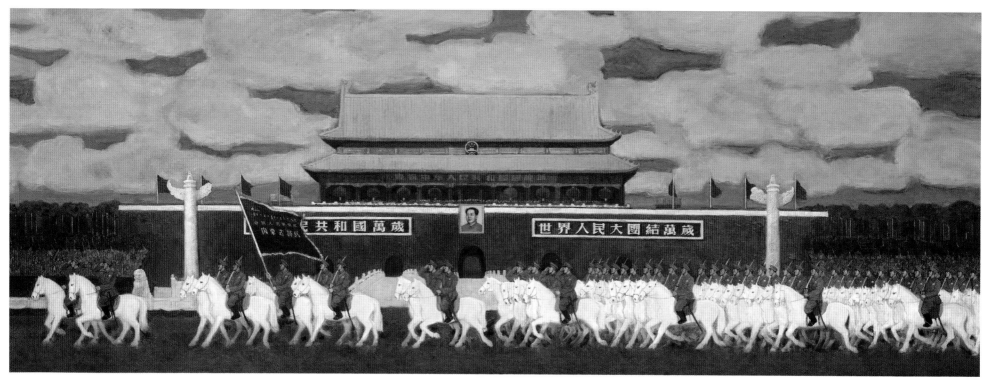

砂金、徐一斓、赫连中巍《内蒙古骑兵参加国庆阅兵》

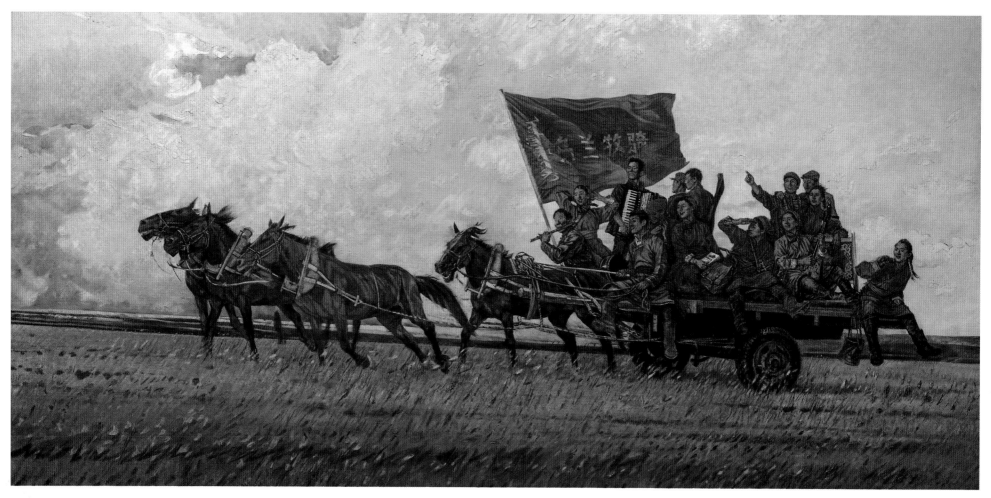

周宇、程非《乌兰牧骑》

阿斯巴根《牧人系列·营盘青铜时代》

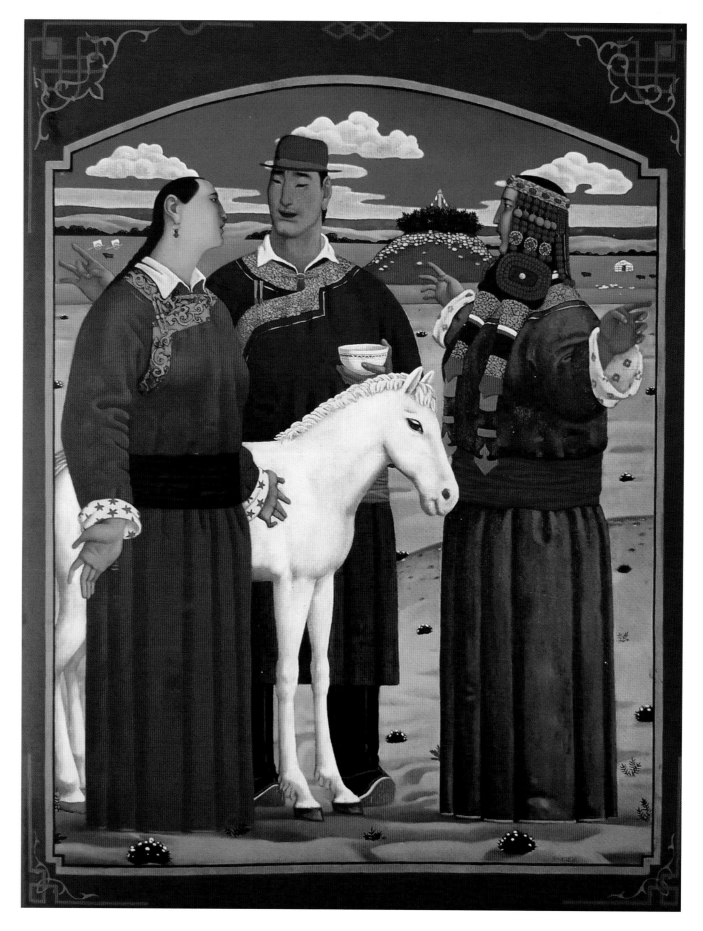

谢建德《赞美》

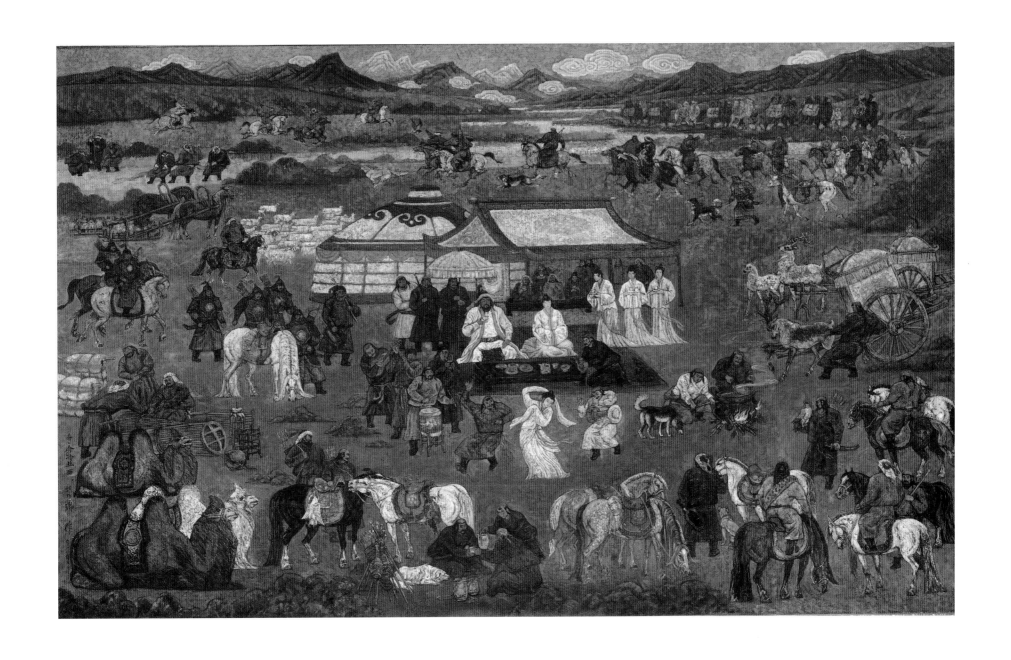

舍冷业西、胡乃瑞《四季捺钵》

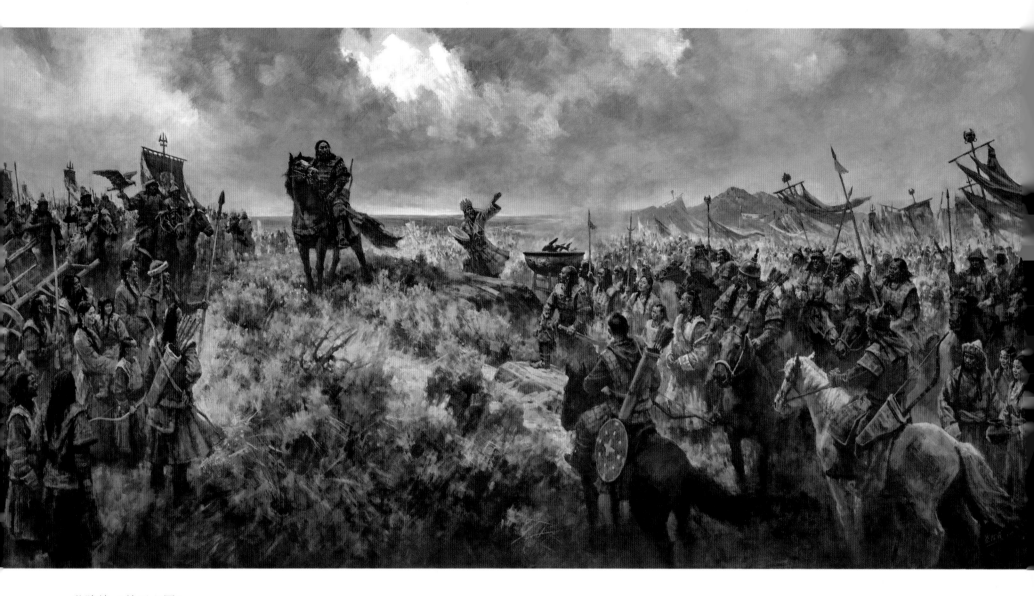

董险峰《单于立国》

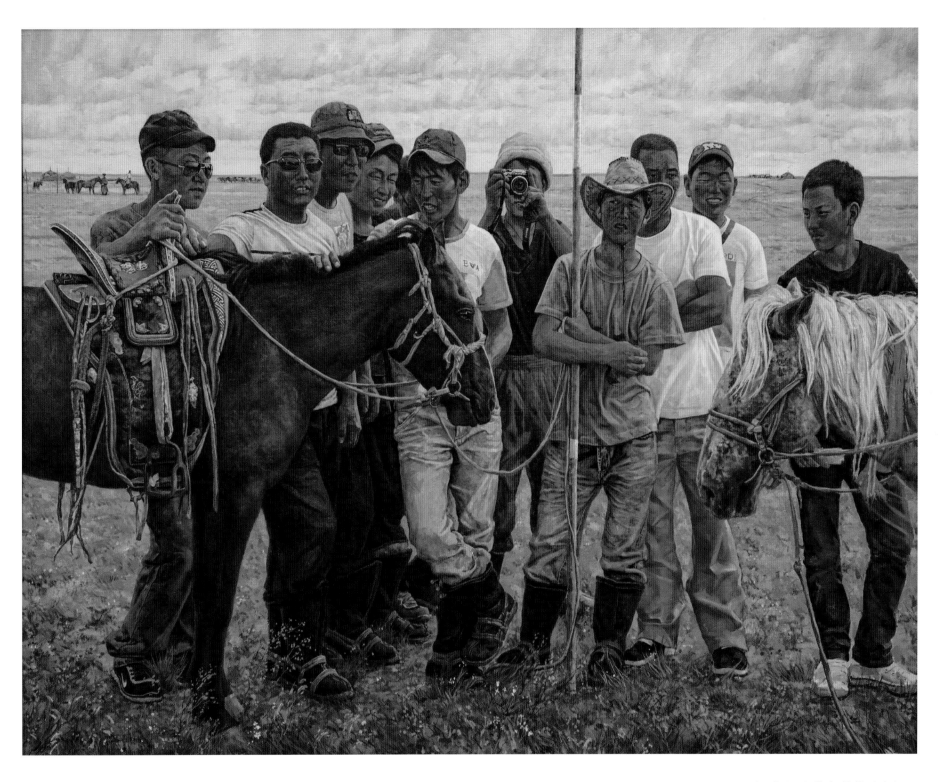

张项军《红格尔的牧马少年》

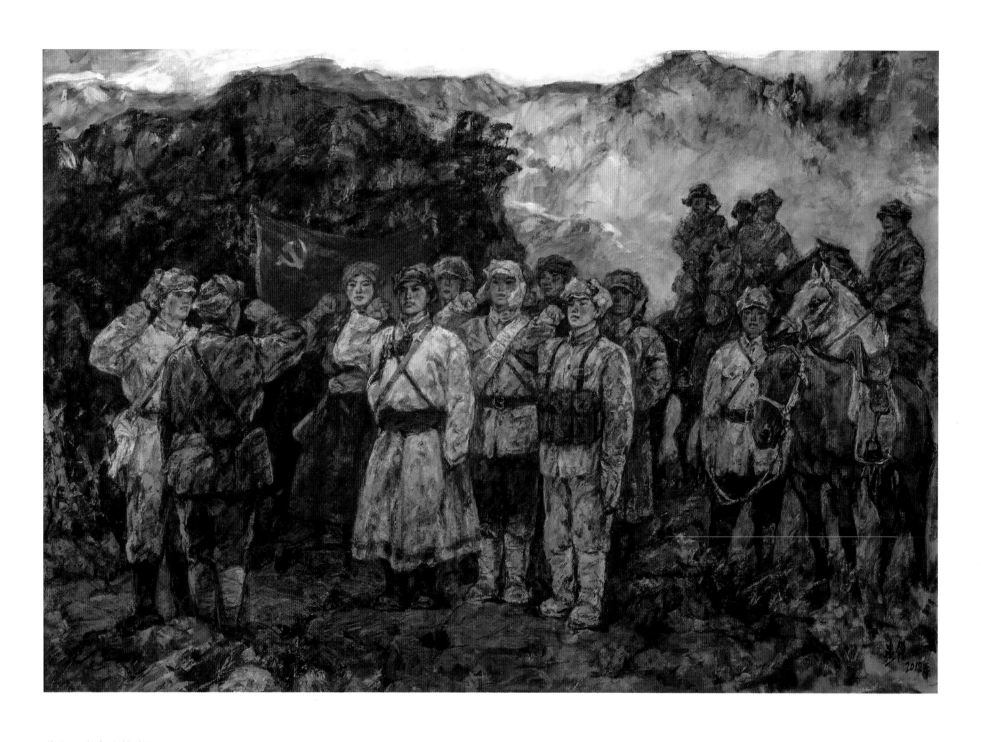

燕杰《大青山烽火》

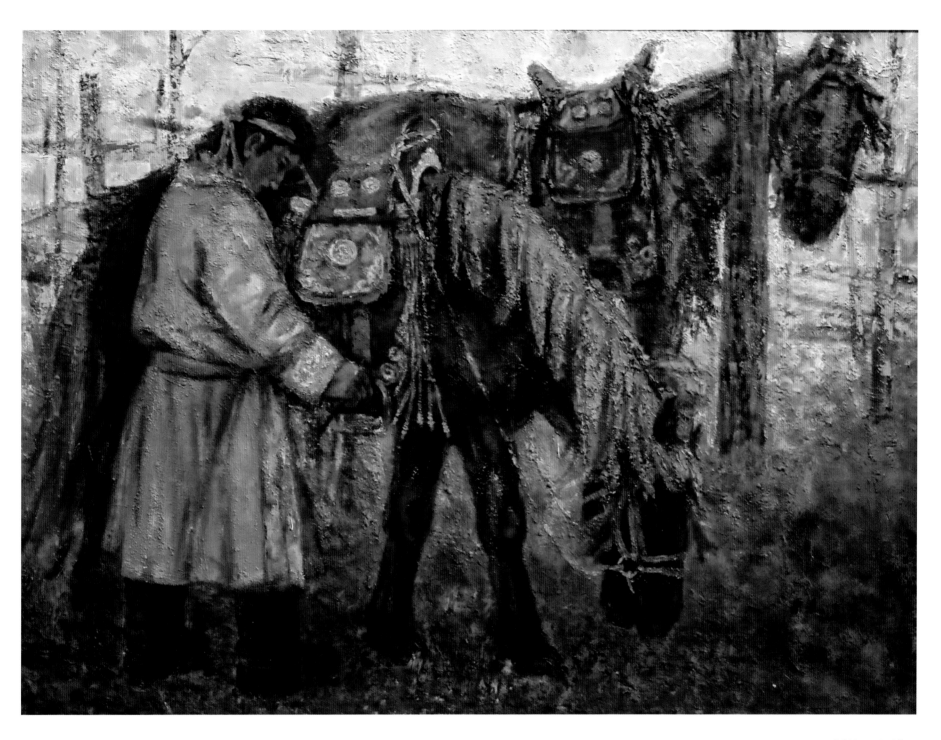

梁昱 《 晨风 》

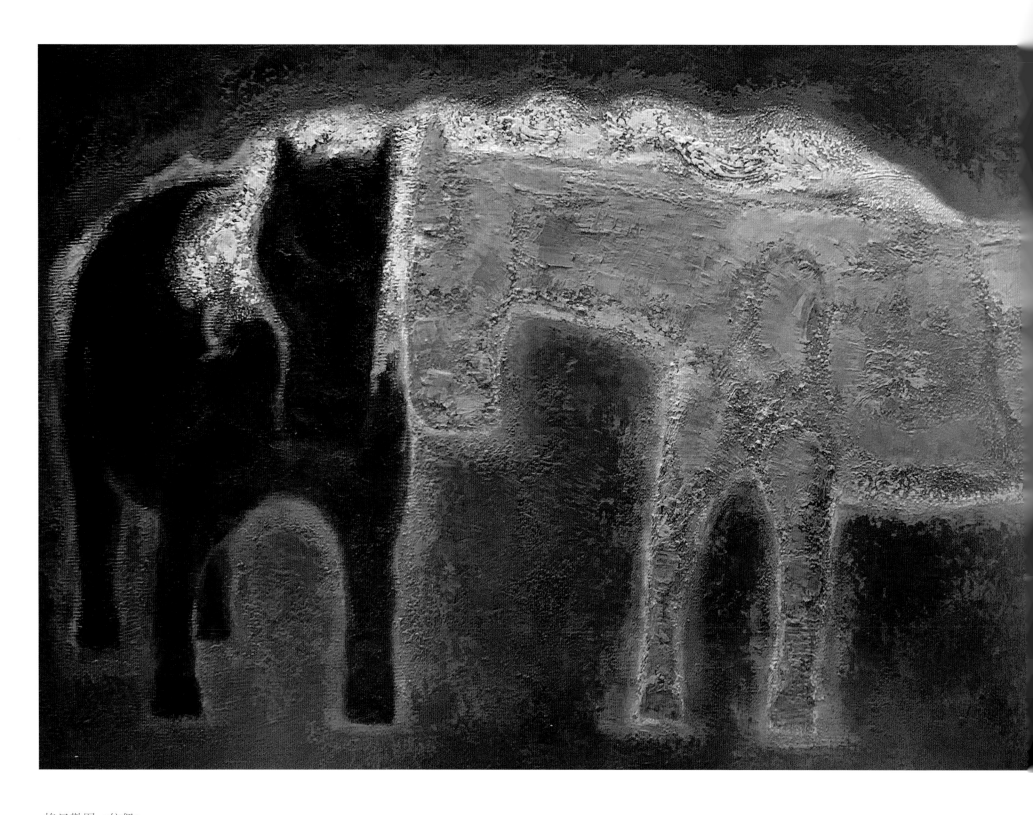

格日勒图《依偎》

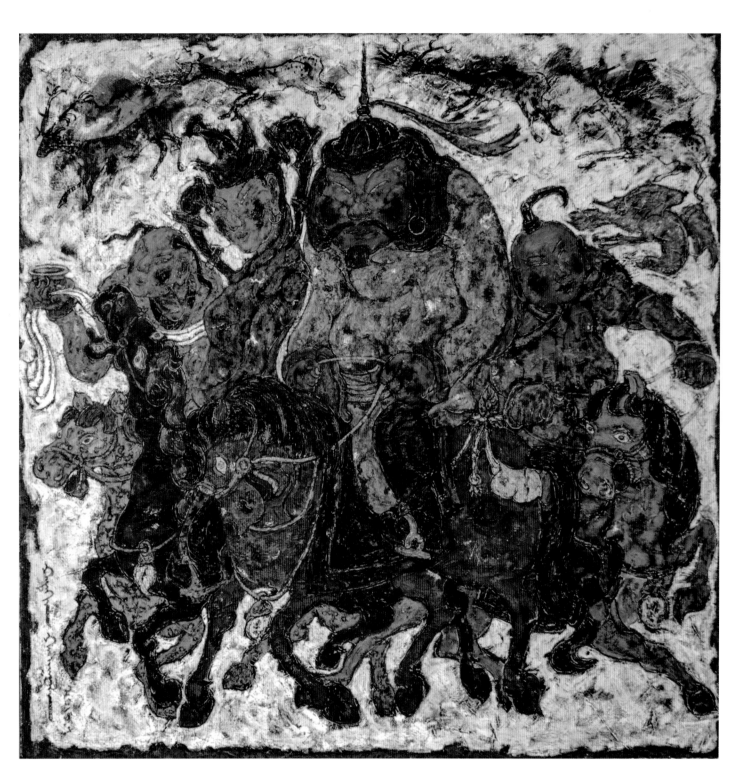

哈斯乌拉《吉祥蒙古系列之四》

崔雪东 《蒙古祭·系列一》

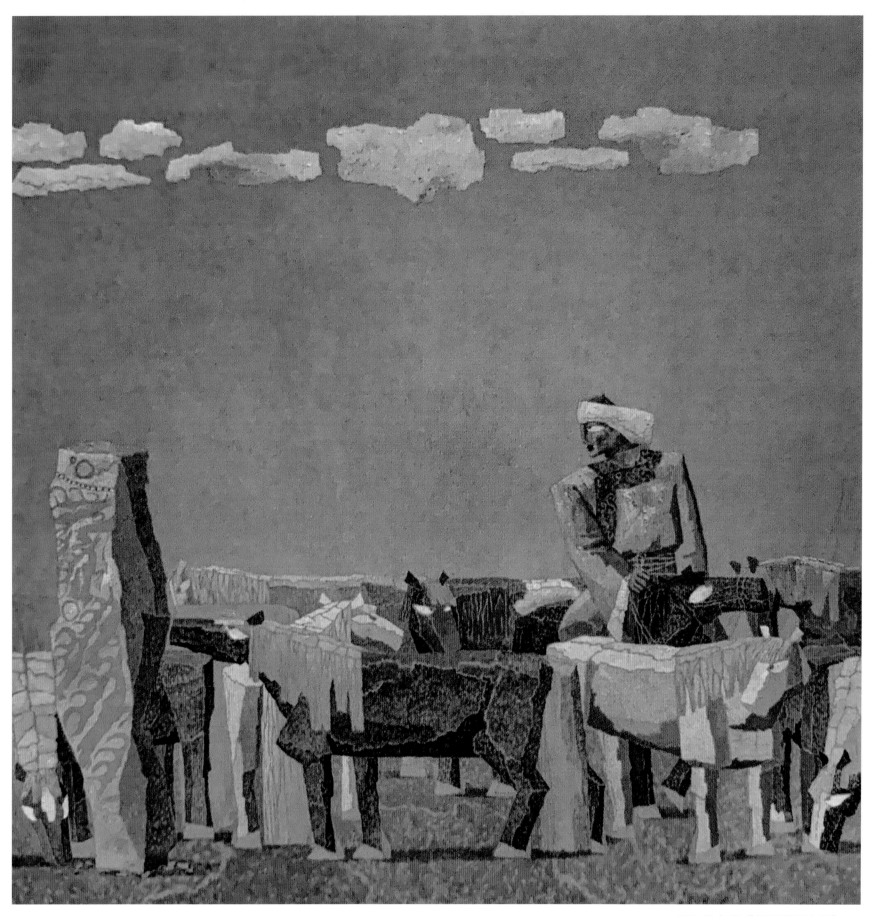

都仁毕力格《天石系列之三》

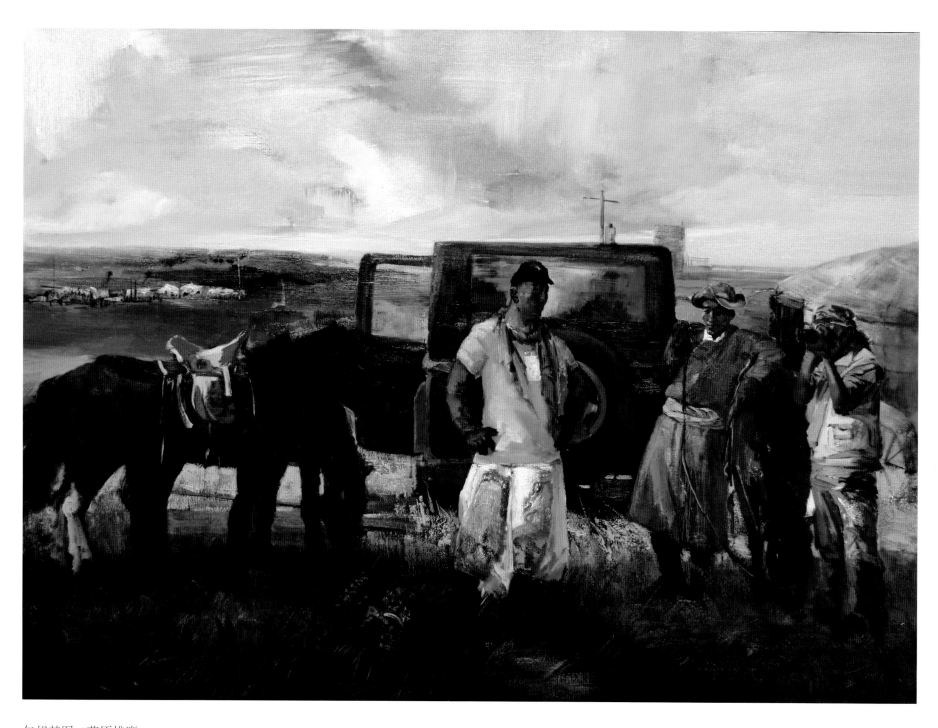

包胡其图《草原雄鹰》

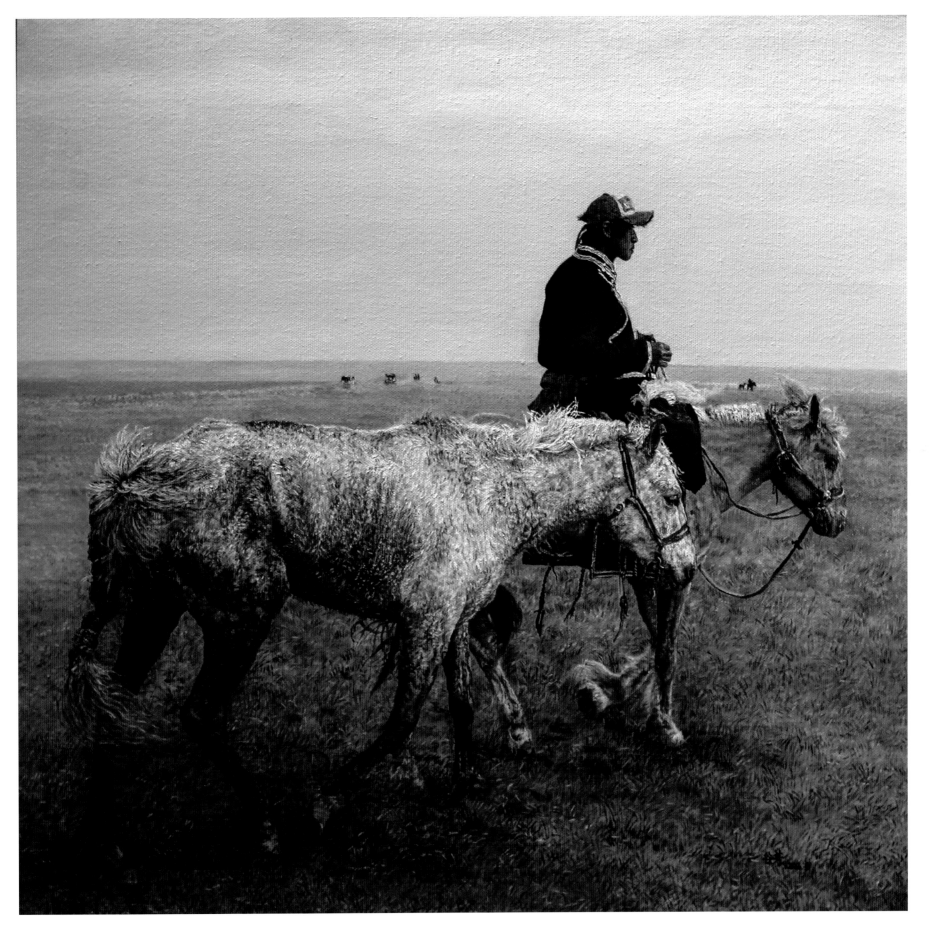

谷芳《归途》

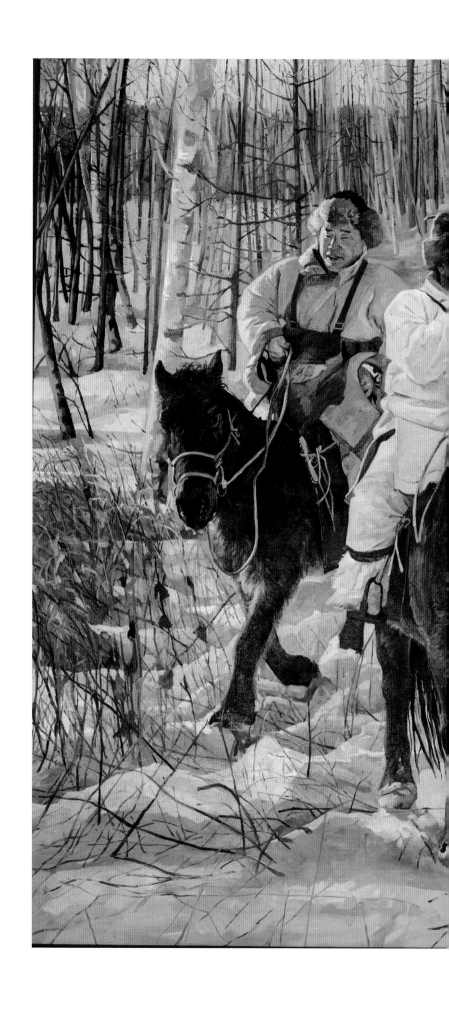

孙与平 《森林卫士——鄂伦春 》

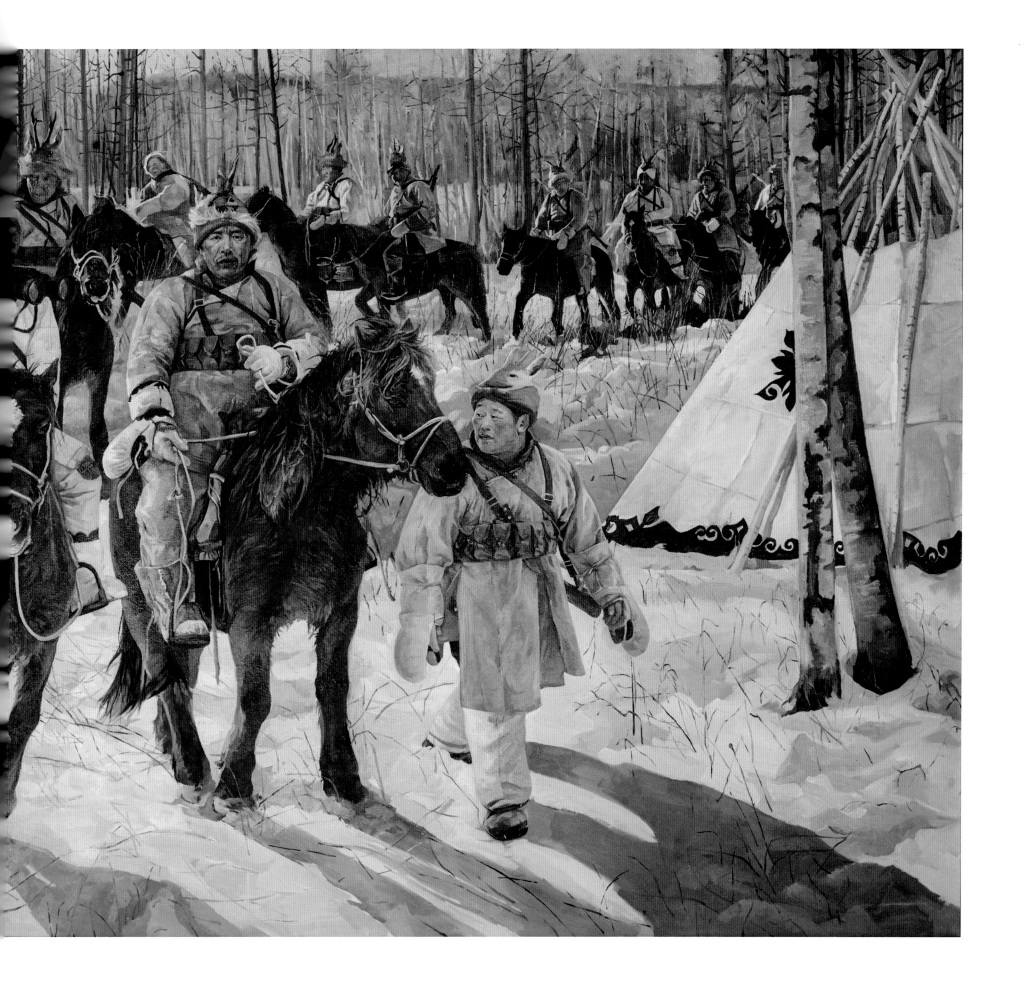

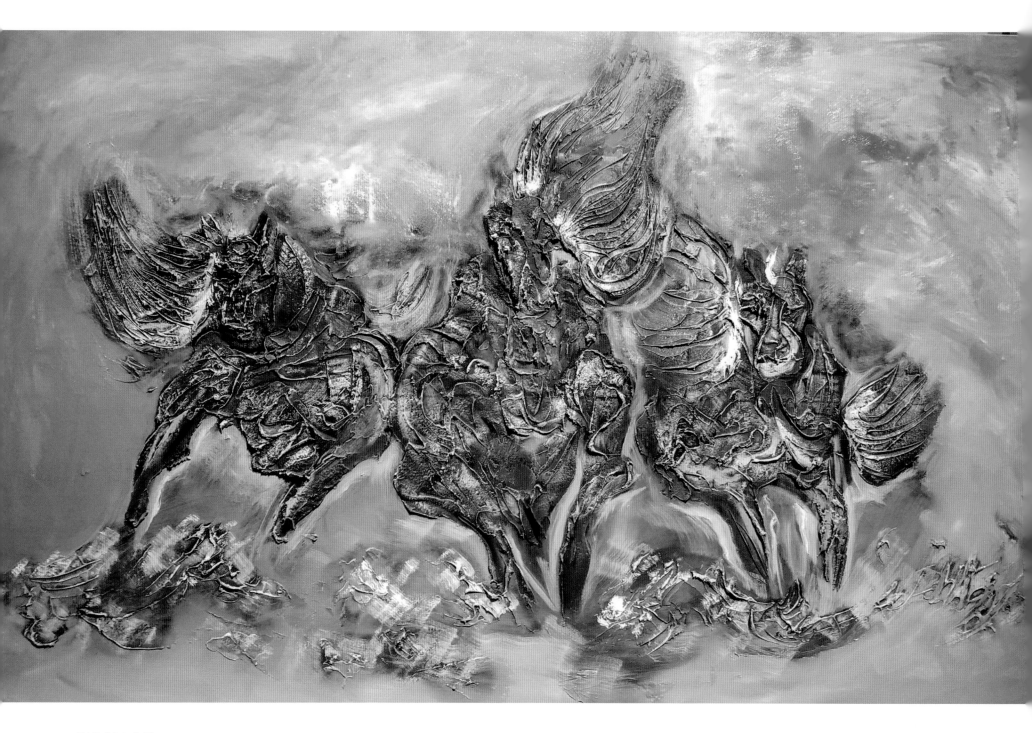

阿鲁斯《奔腾》

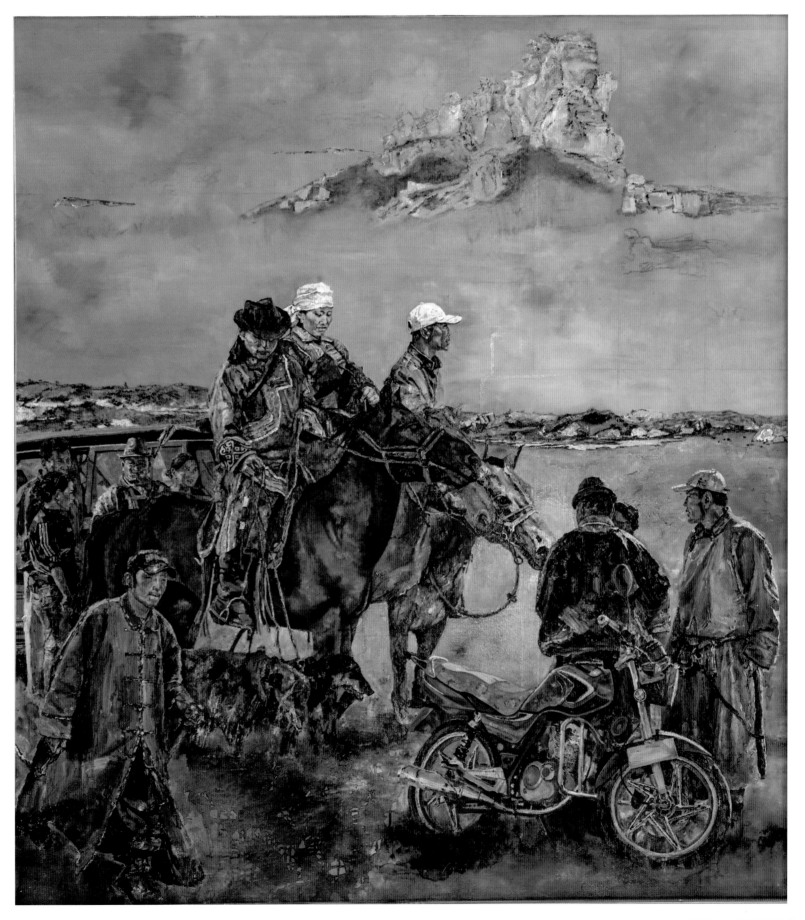

张瑞龙《宝格道山》

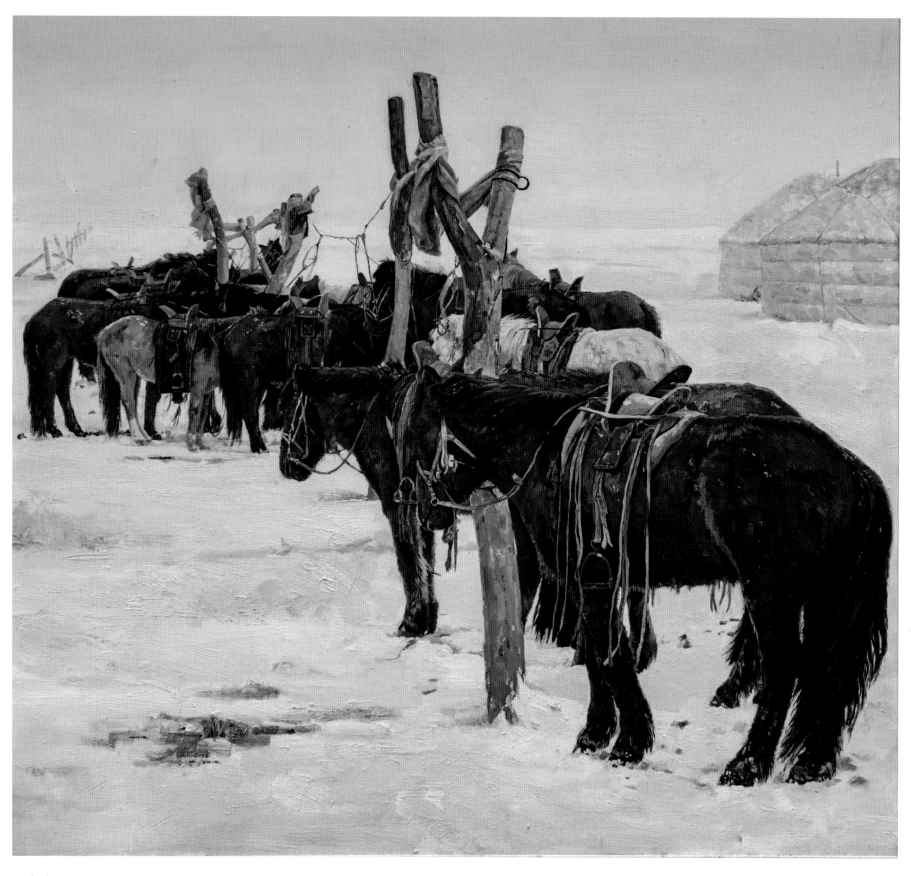

田存波 《冬季》

版画

那是牧人的世界，那是万般喜悦着惆怅着的马儿。
喜爱的方式千万种，那就留下，久久地凝视。
粗黑的大手握住刀具，狠狠地扑向木版。
于是，直接、概括、纯粹，连同自然的纹理复印于纸上。
留黑，哲里木版画表达着对马儿的无限热爱。

前德门 《印象草原 · 版画》

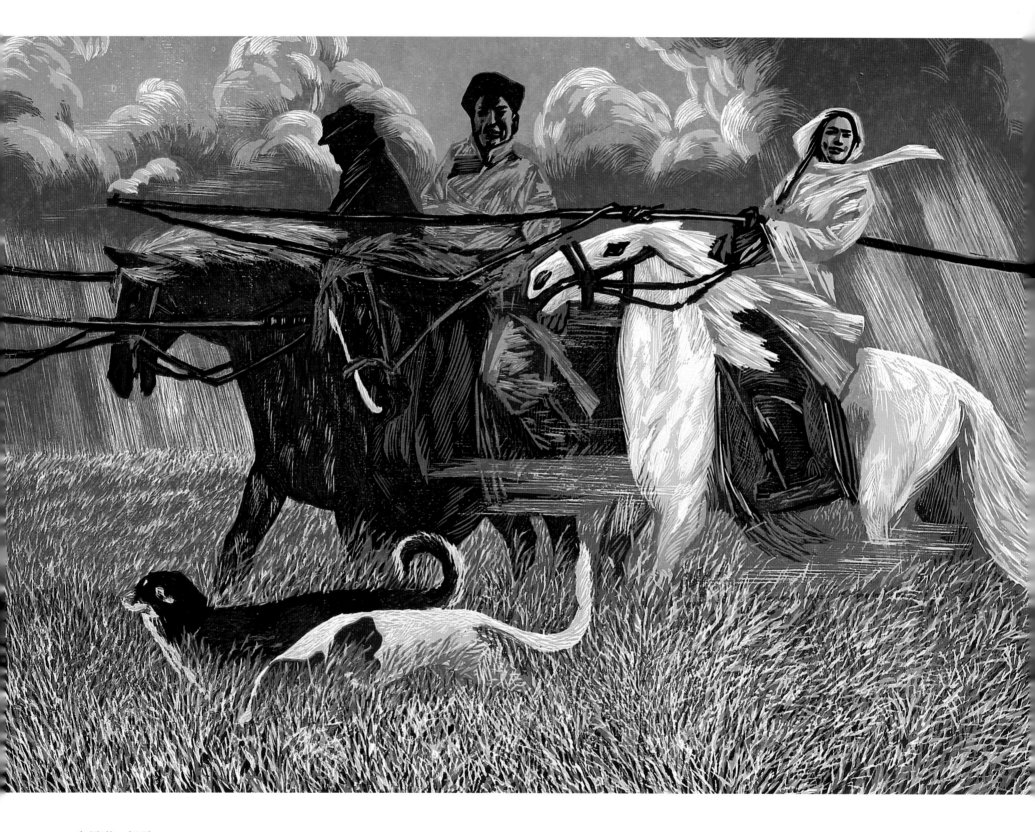

乌恩琪 《轻雪》

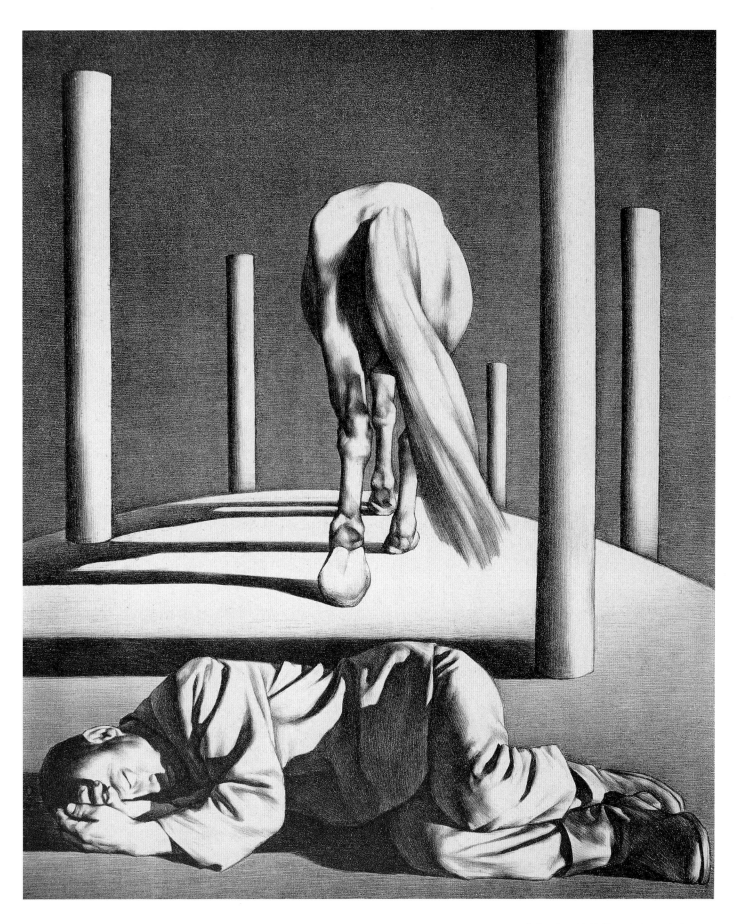

苏新平《躺着的男人和远去的马》

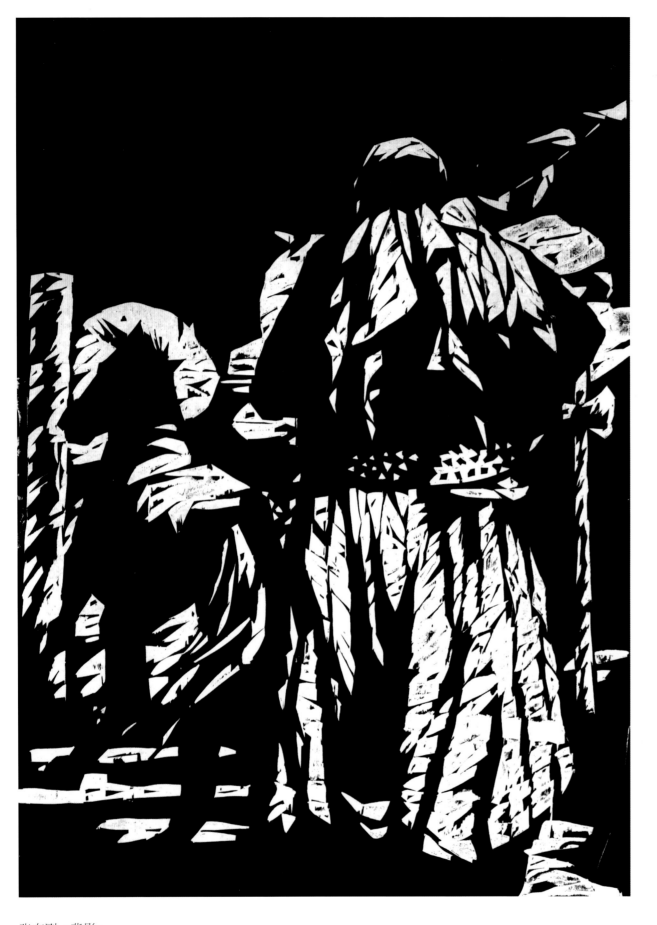

张存刚 《背影》

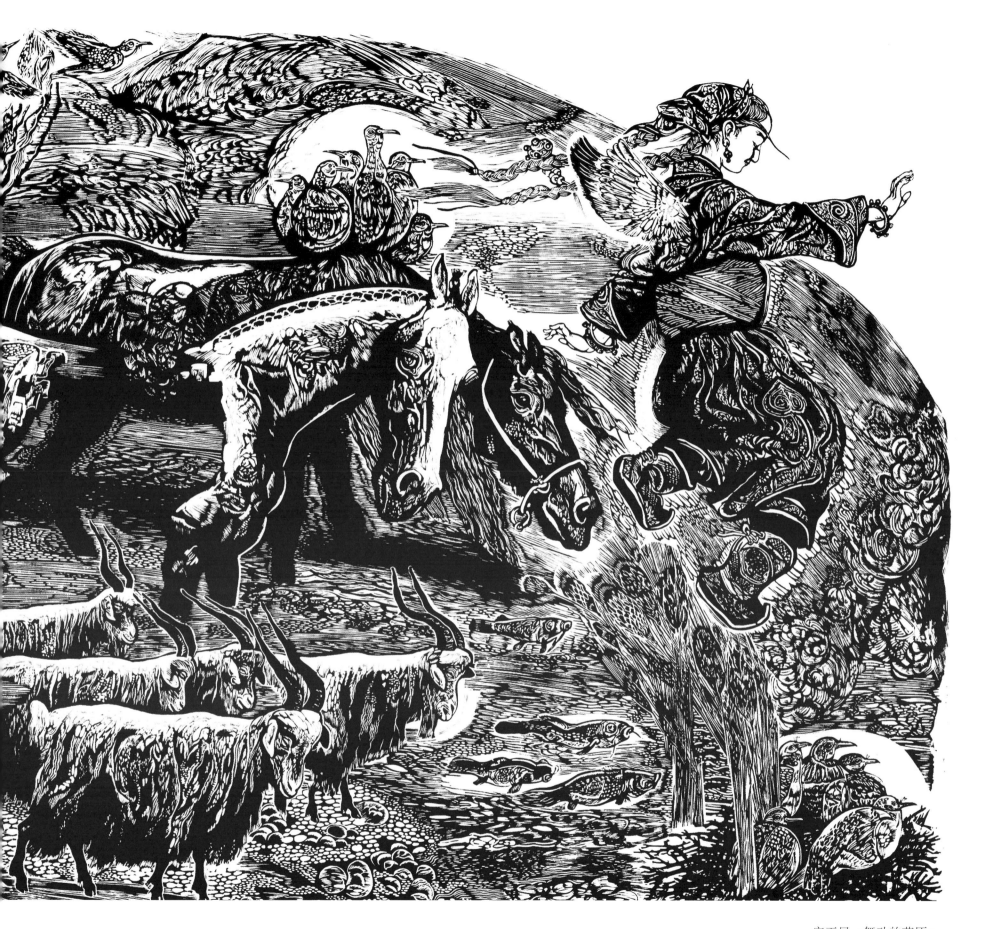

安玉民 《舞动的草原》

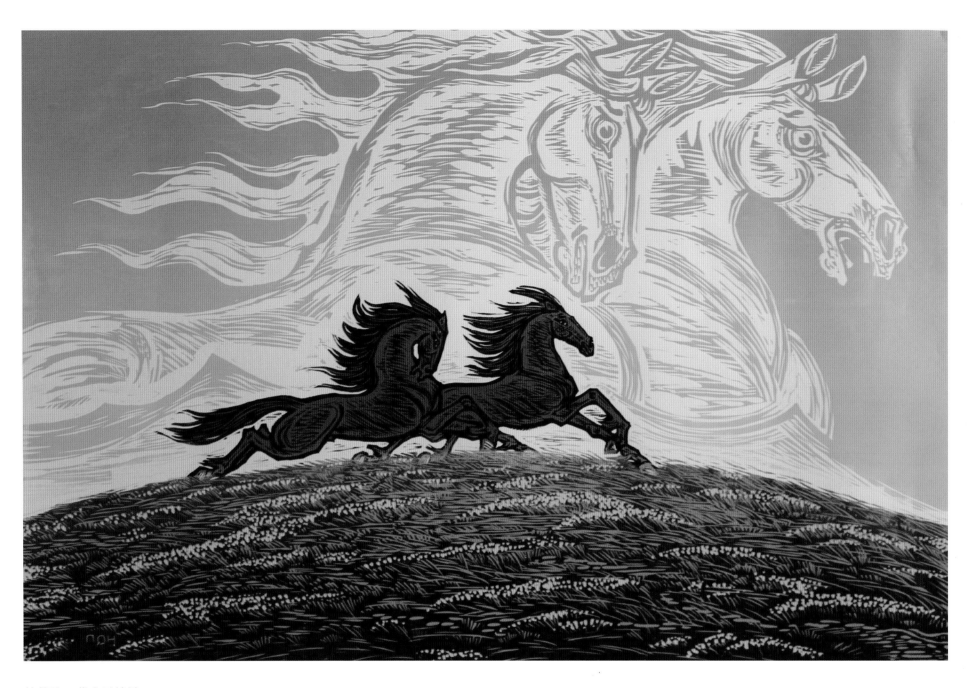

韩戴沁《蒙古马精神》

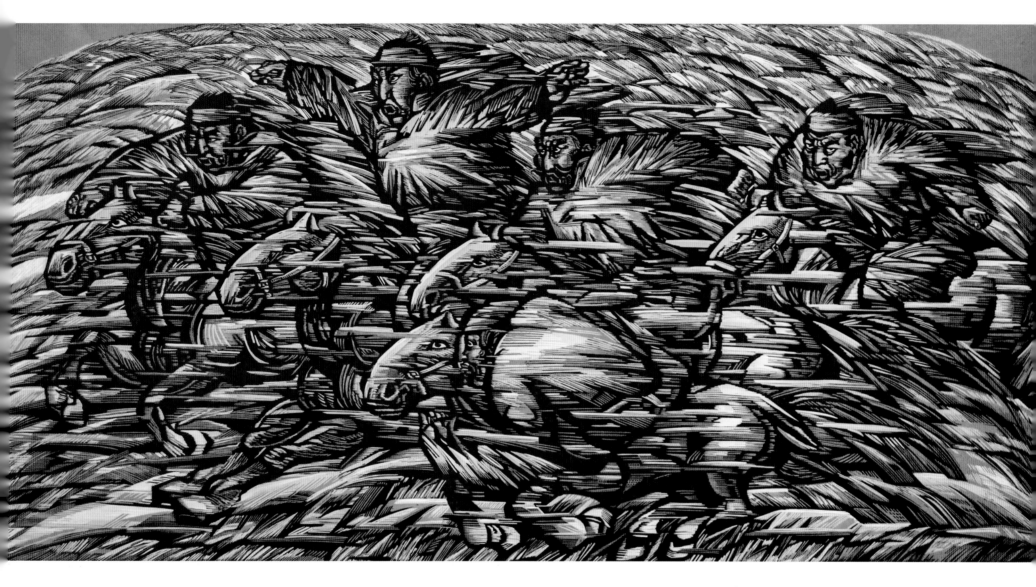

王作才 《草原风》

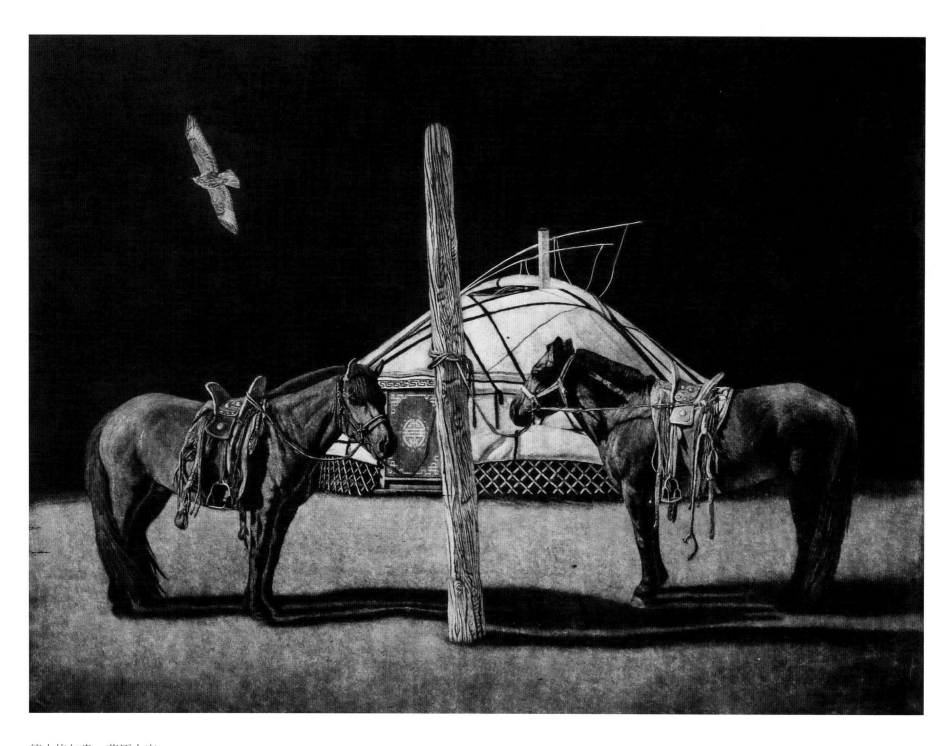

德力格仁贵《草原人家》

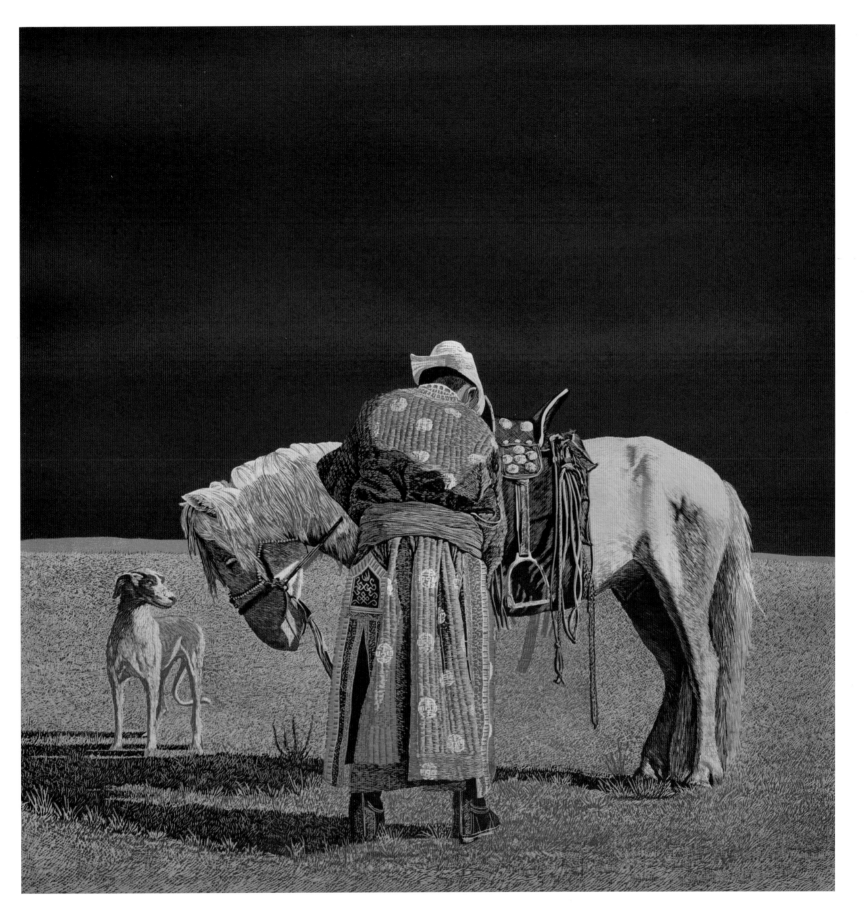

胡日查 《听见草原·风声》

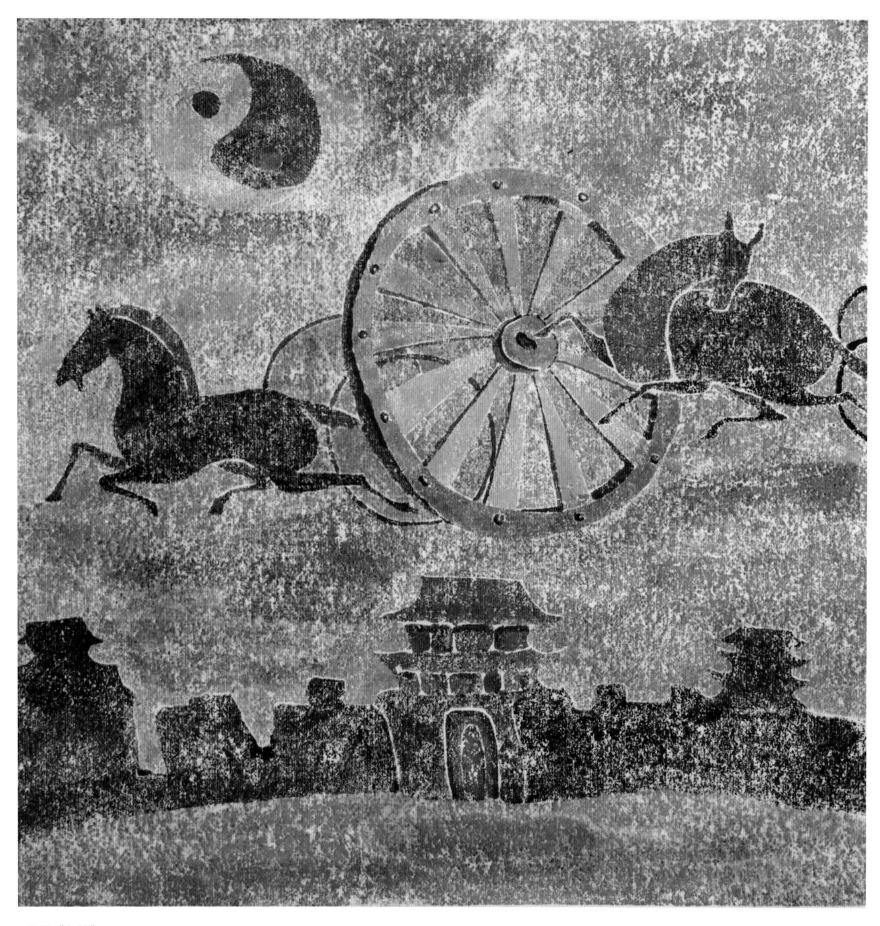

春雷《年轮》

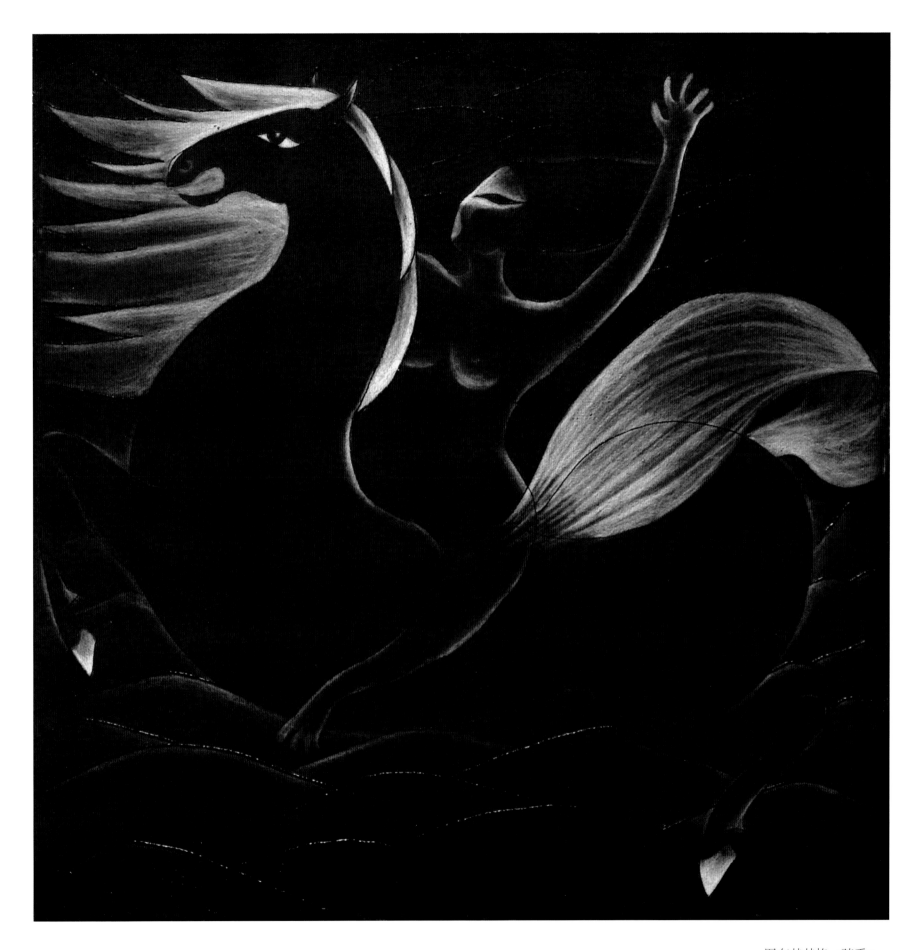

图布其其格《骑手》

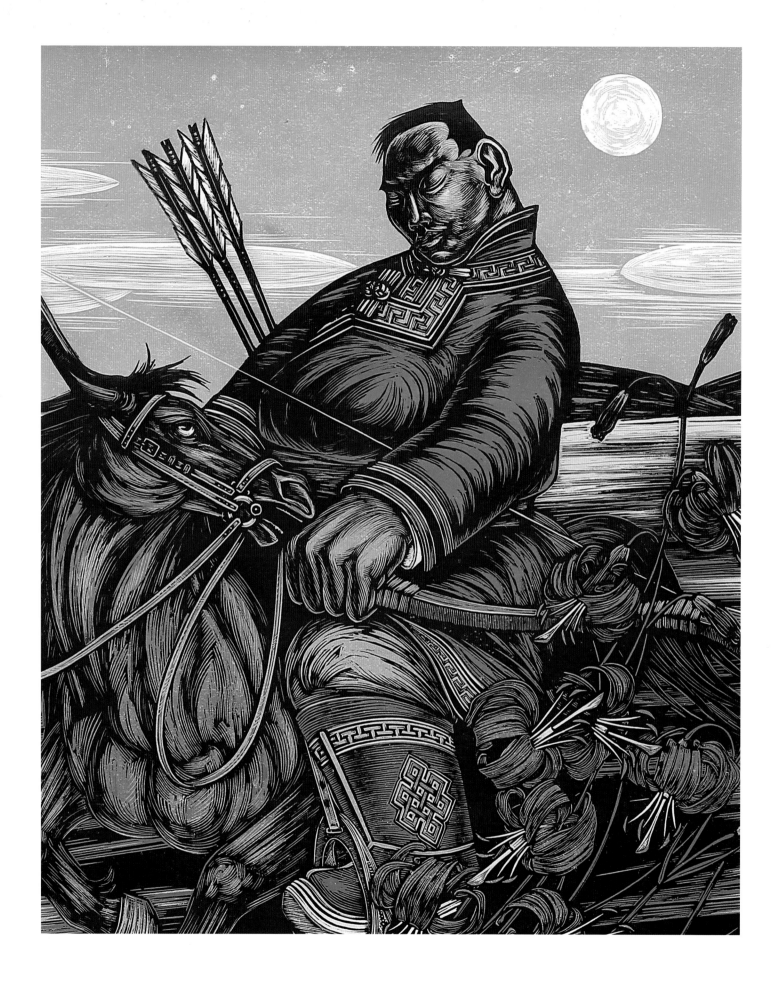

高鹏 《赛罕塔拉风情之信马由缰》

雕 塑

雕塑始于飞天神话，始于伟岸。
如今，雕塑也可以交给马儿，它们学会了在城市发呆和撒欢儿。

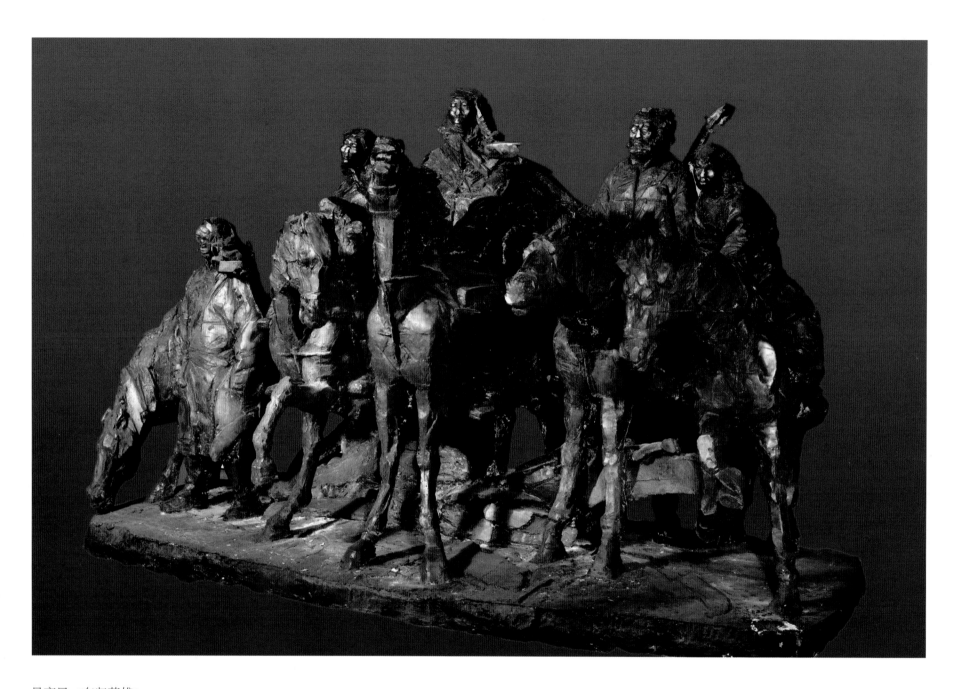

景育民《东归英雄》

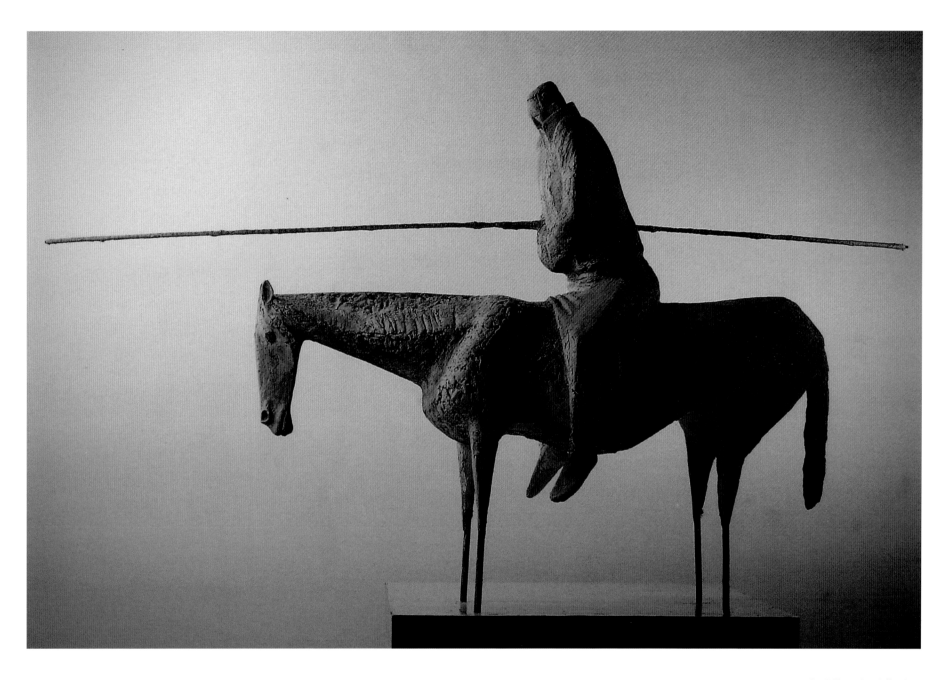

张继德《冬季草原》

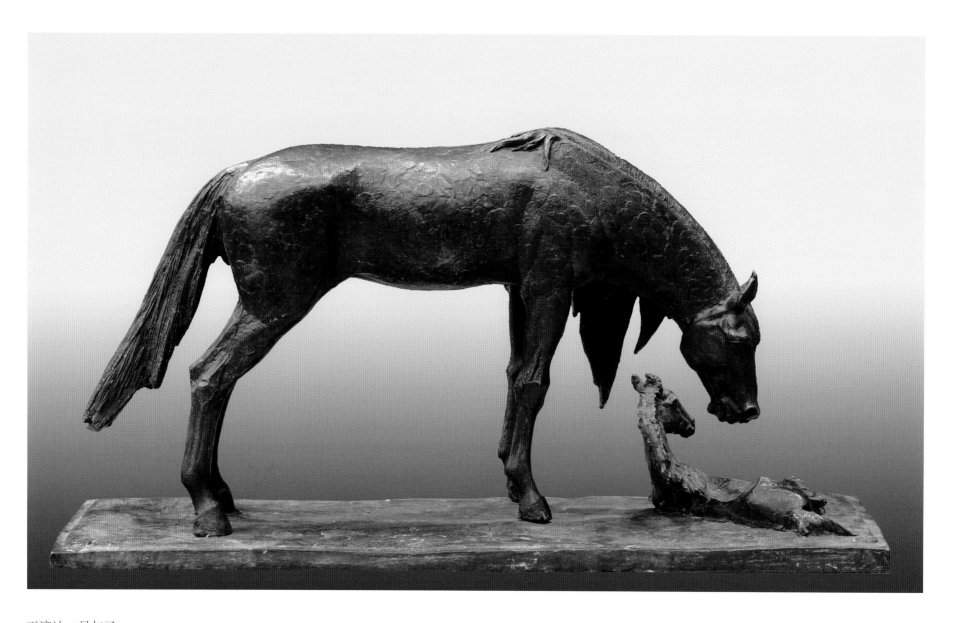

王济达《母与子》

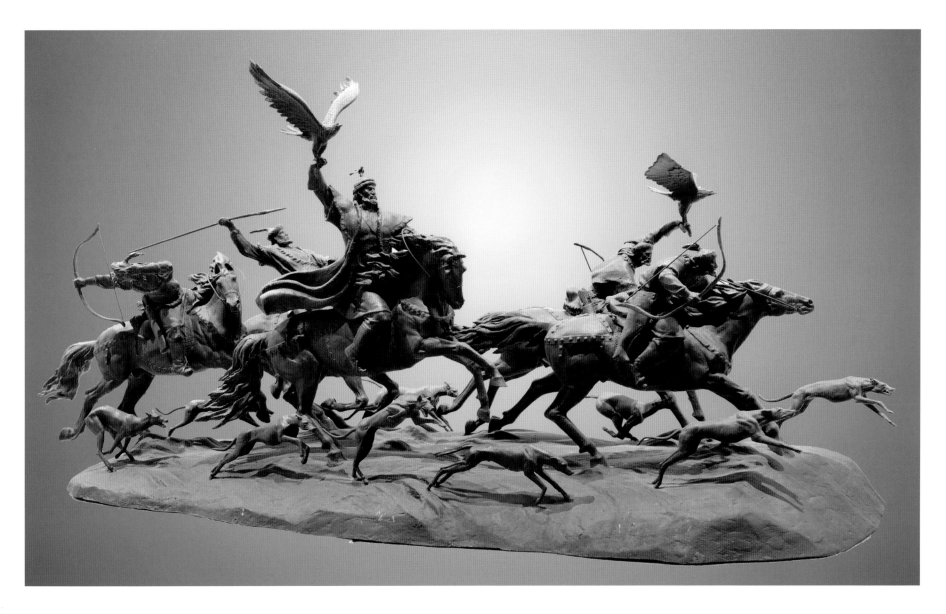

石玉平、苏力德 《单于狩猎图》

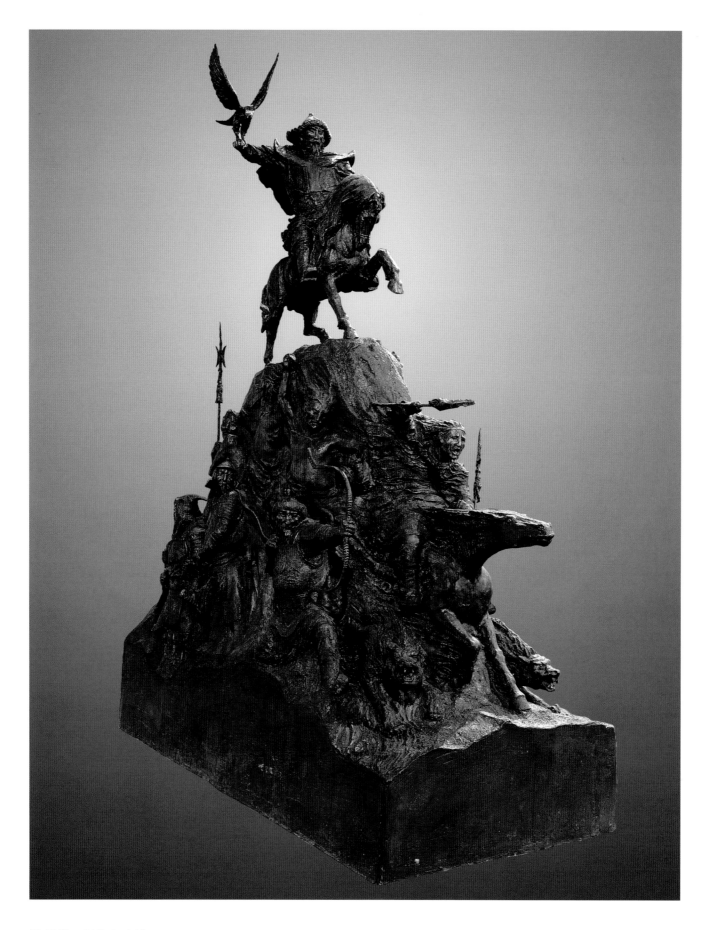

温都苏 《江格尔史诗》

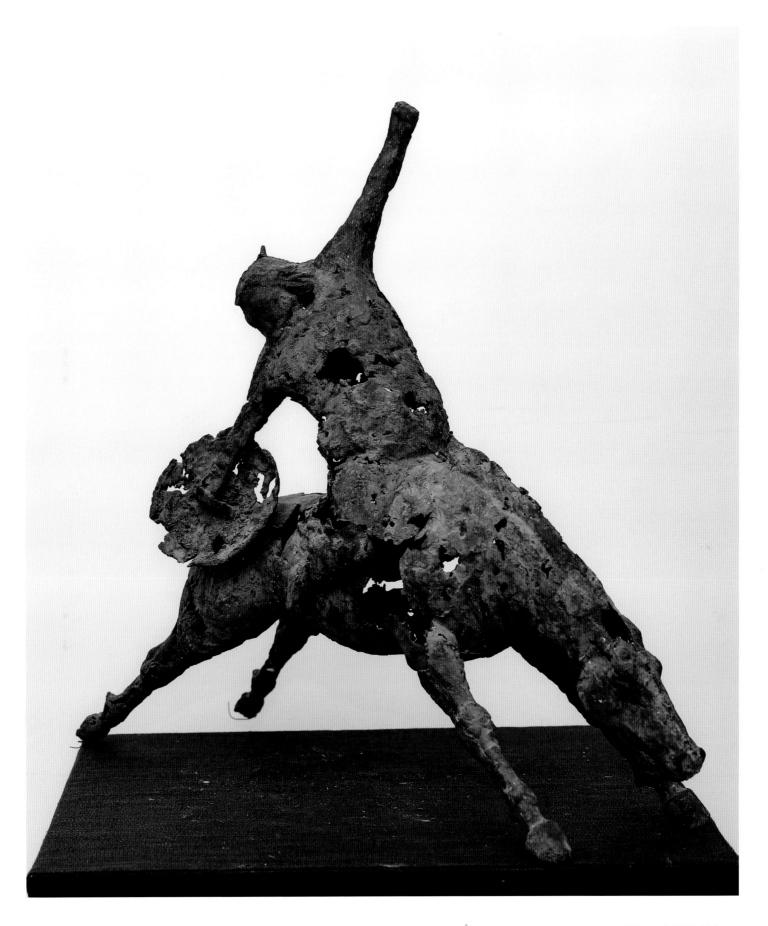

吴先《永远的战士》

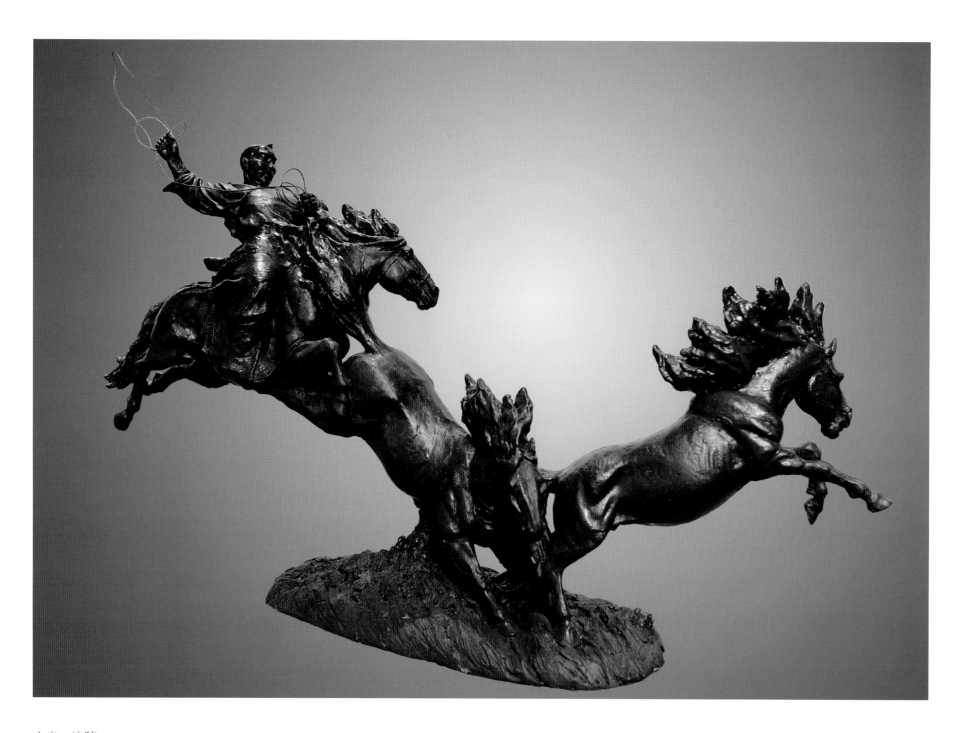

文光 《追随》

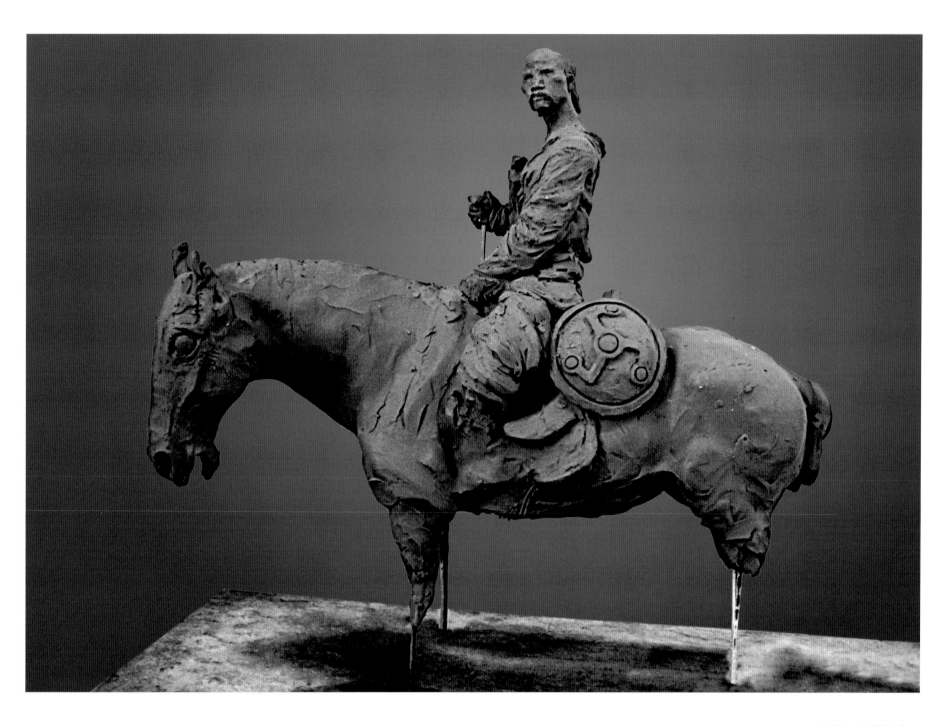

王大勇《大漠祭魂》

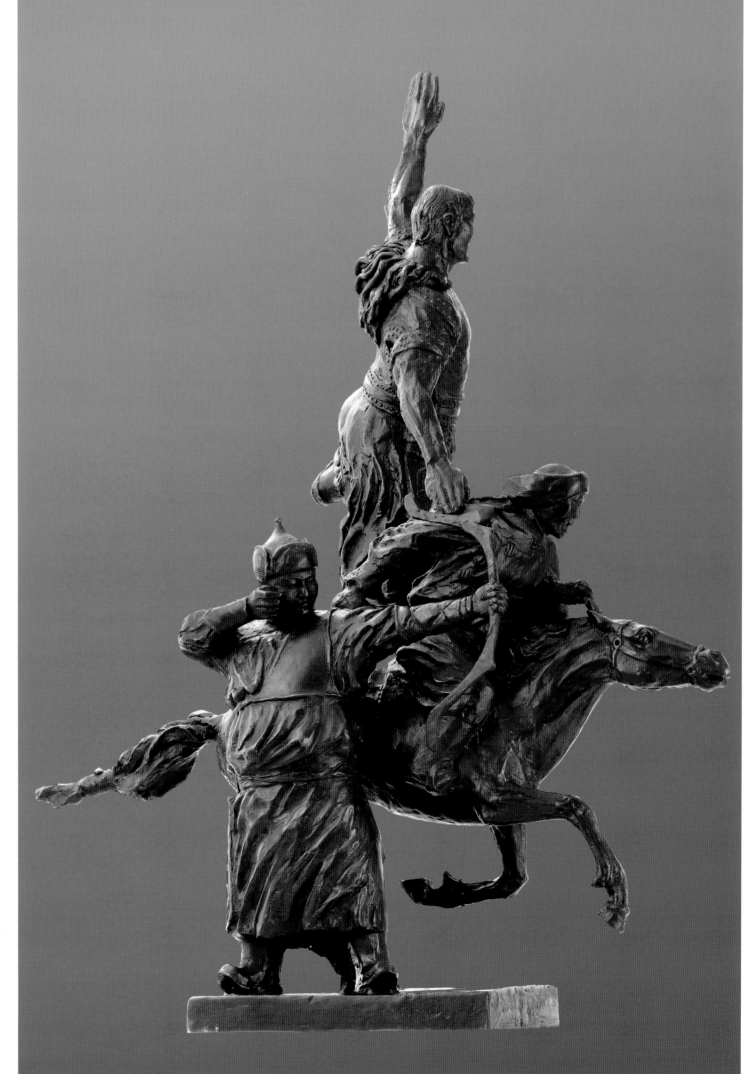

铁木《那达慕》

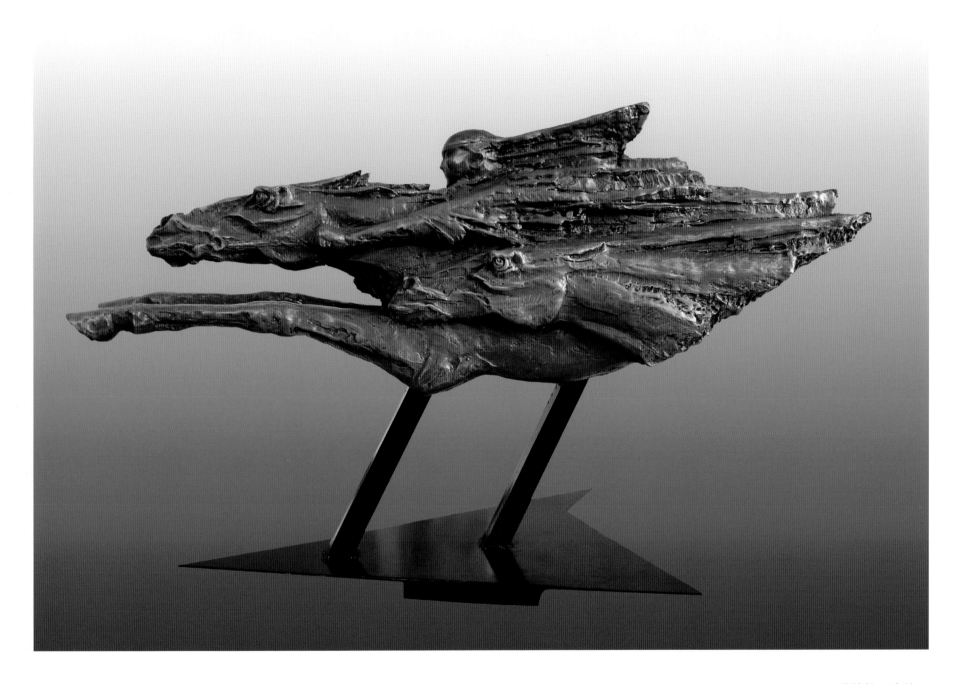

陈拴柱《疾驰》

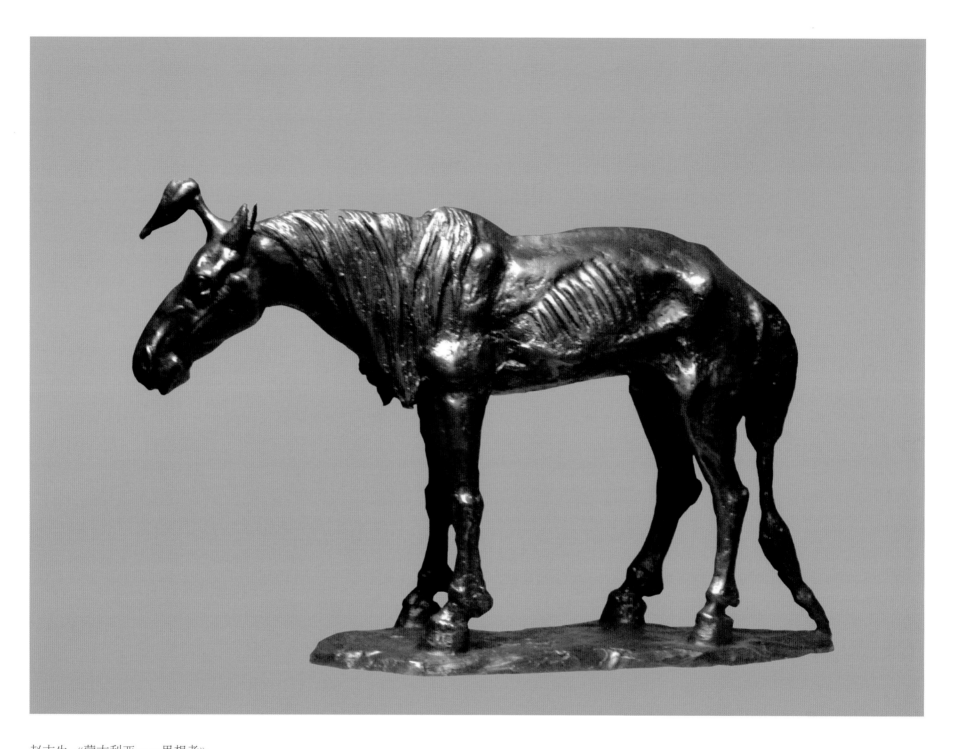

赵志生 《蒙古利亚——思想者》

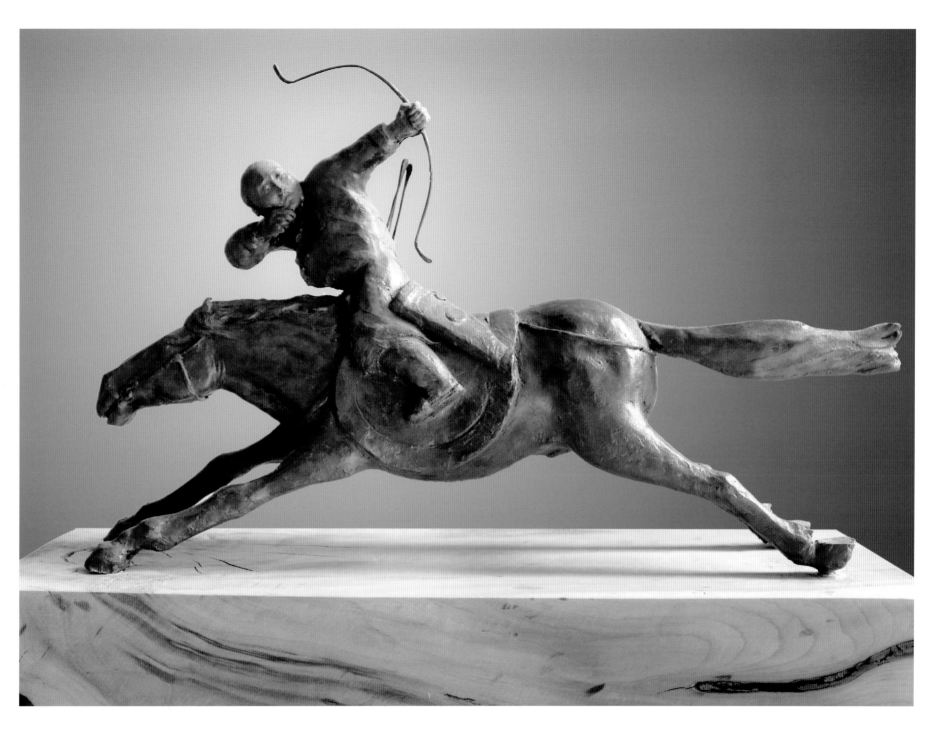

贾一凡《走镖骑》

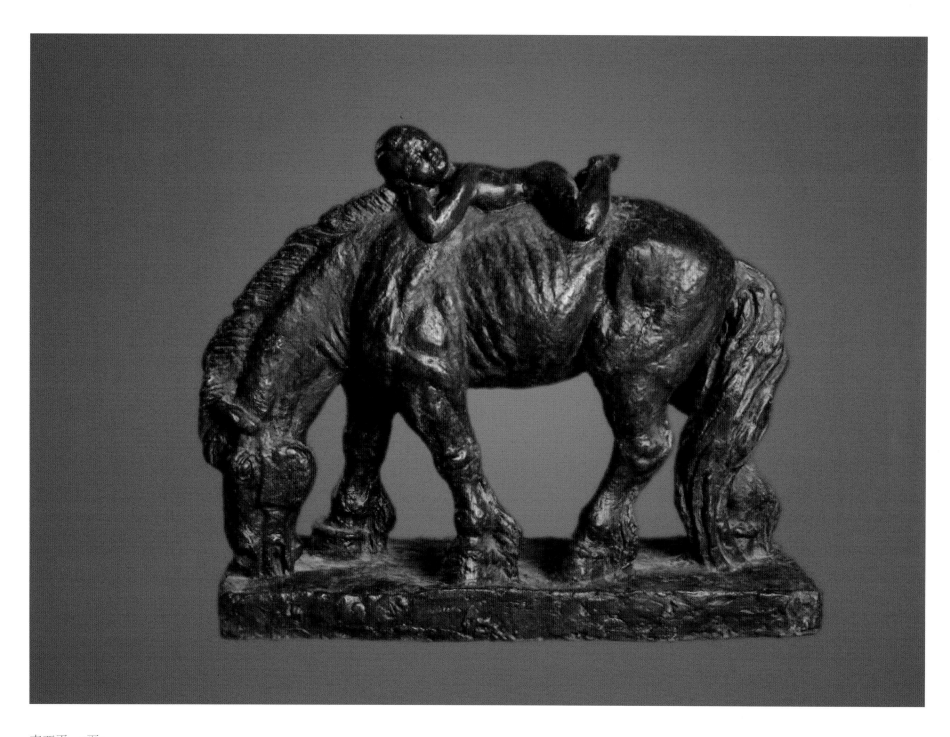

李亚平 《夏》

曲建 《荒芜》

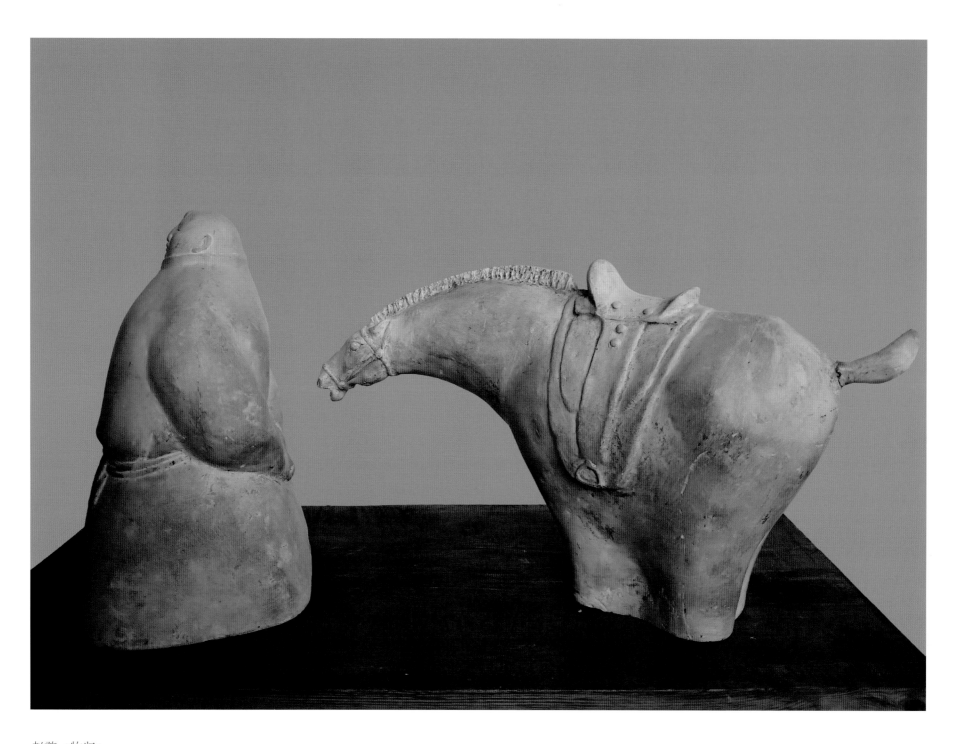

赵憨《牧归》

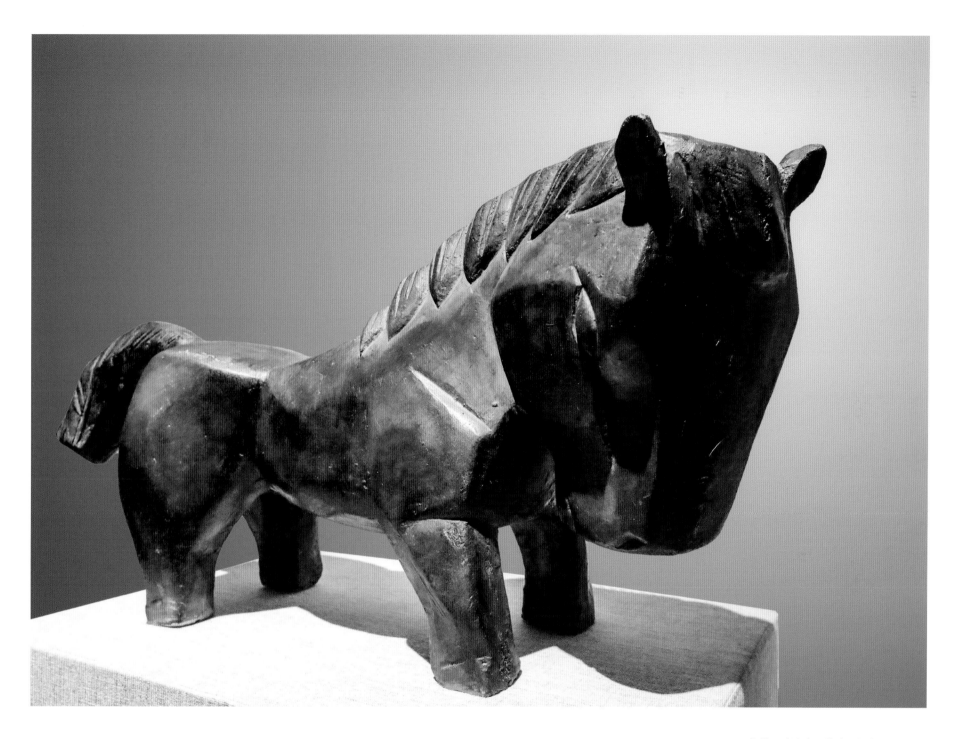

萨其日拉图《蒙古马系列之一》

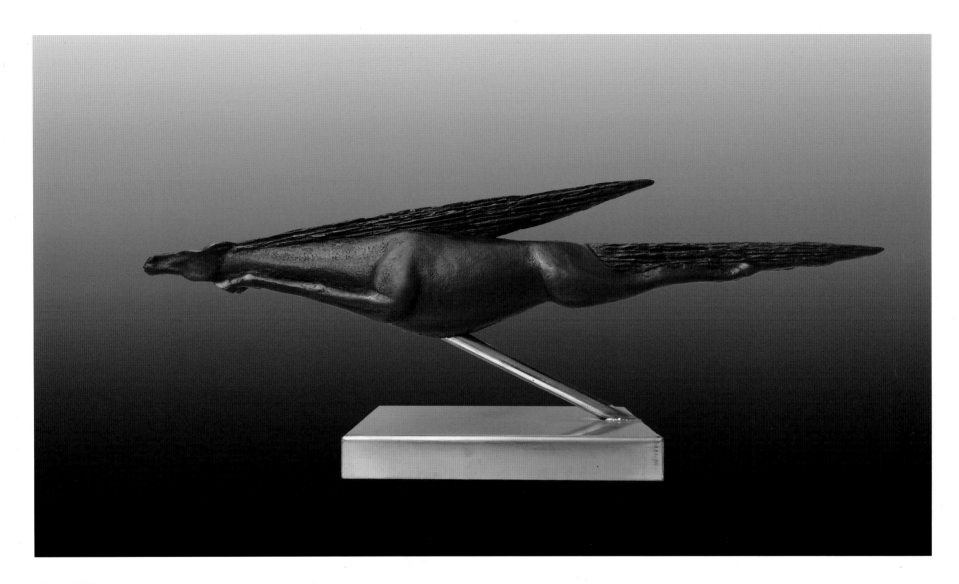

小红 《海仑》

水 彩

细腻，通透，用色和渲染，写实与写意，呈现了
激烈的、灵动的、宁静的、奔腾的、静止的马世界。

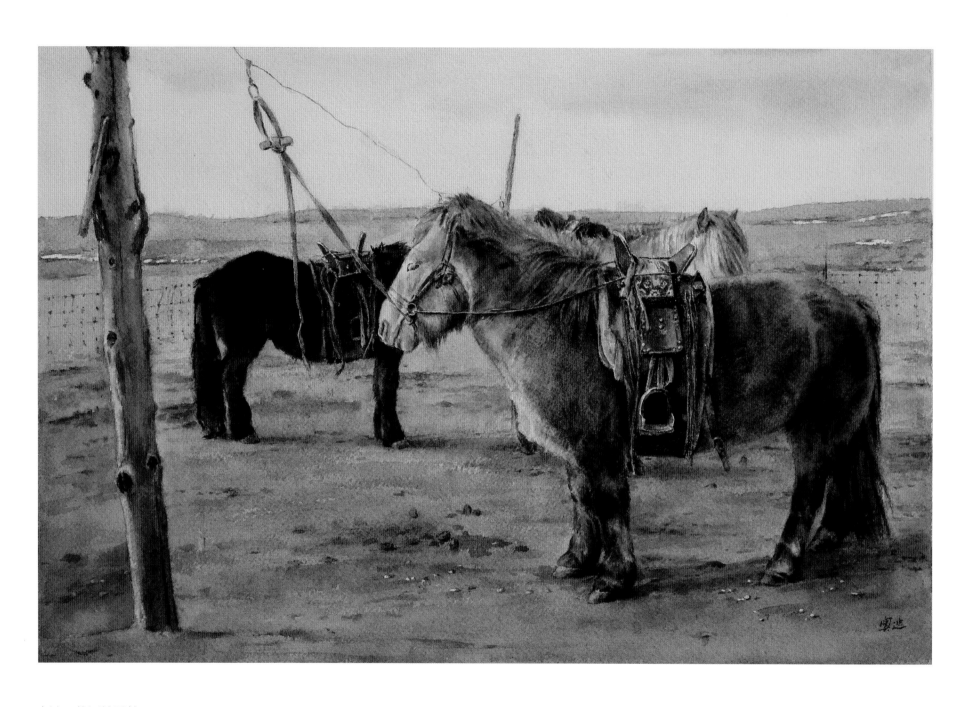

奥迪《牧区拴马桩》

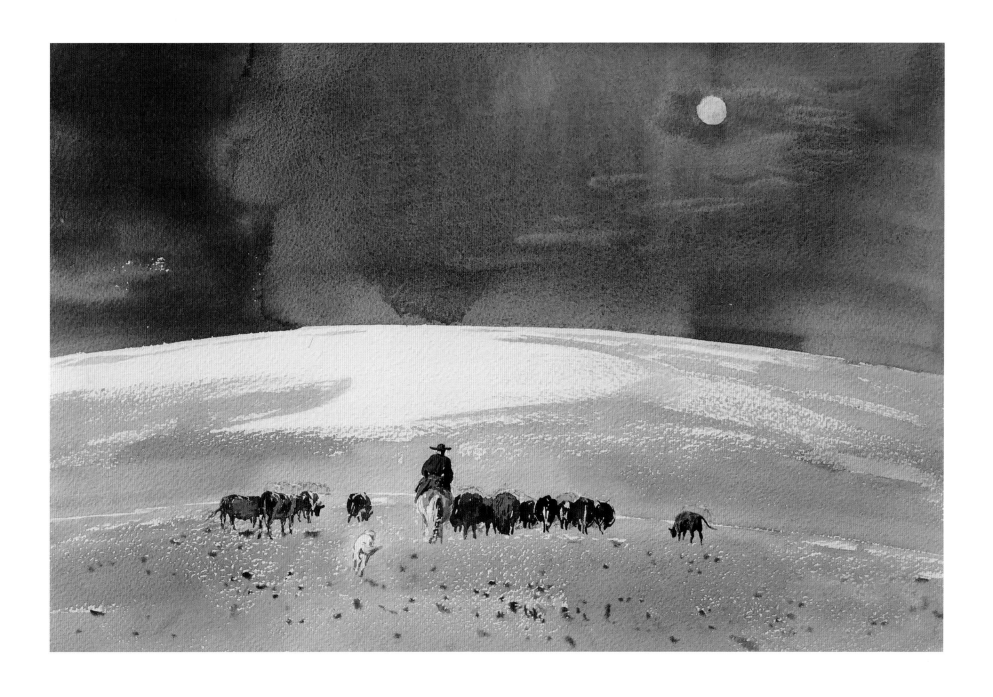

云希望 《暮归》

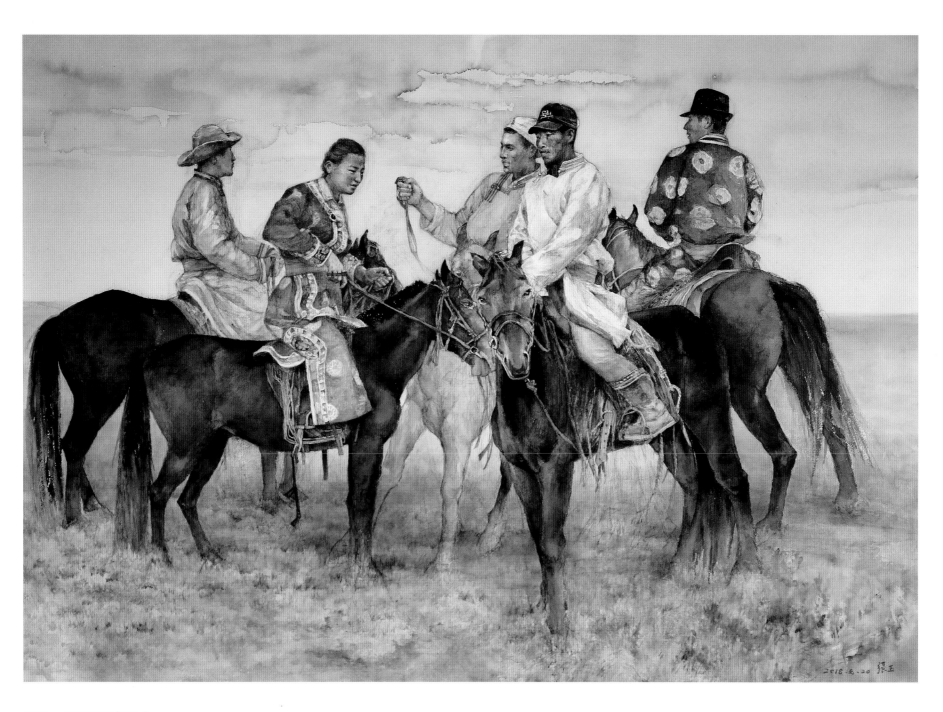

张玉《阿巴嘎的年轻人》

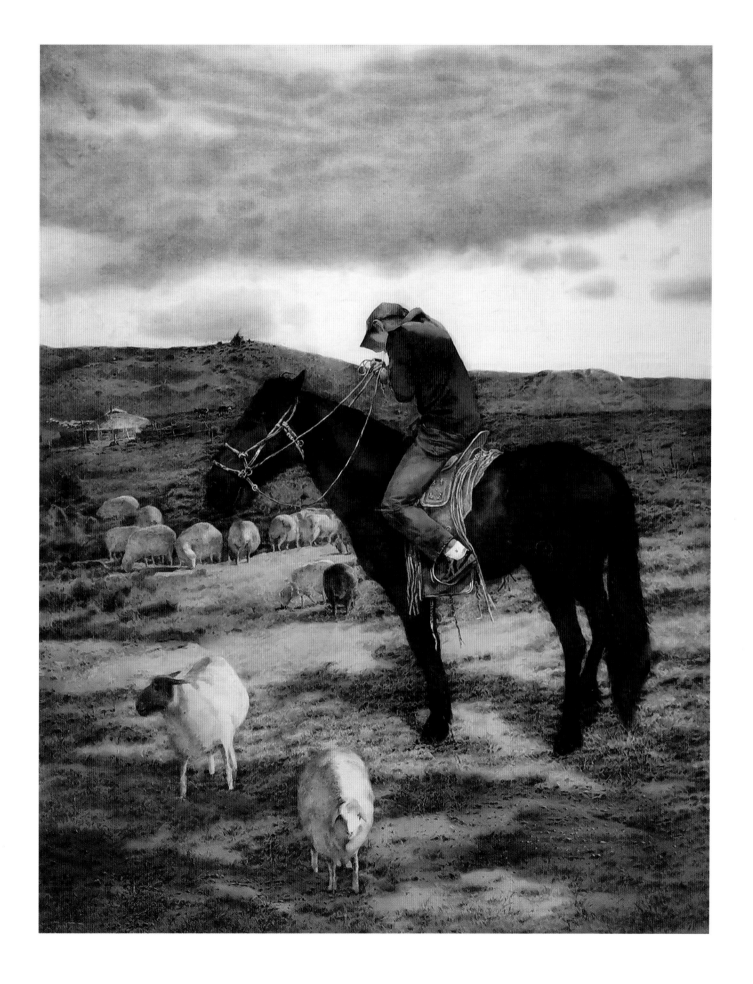

赛南 《乌里雅斯太的微风》

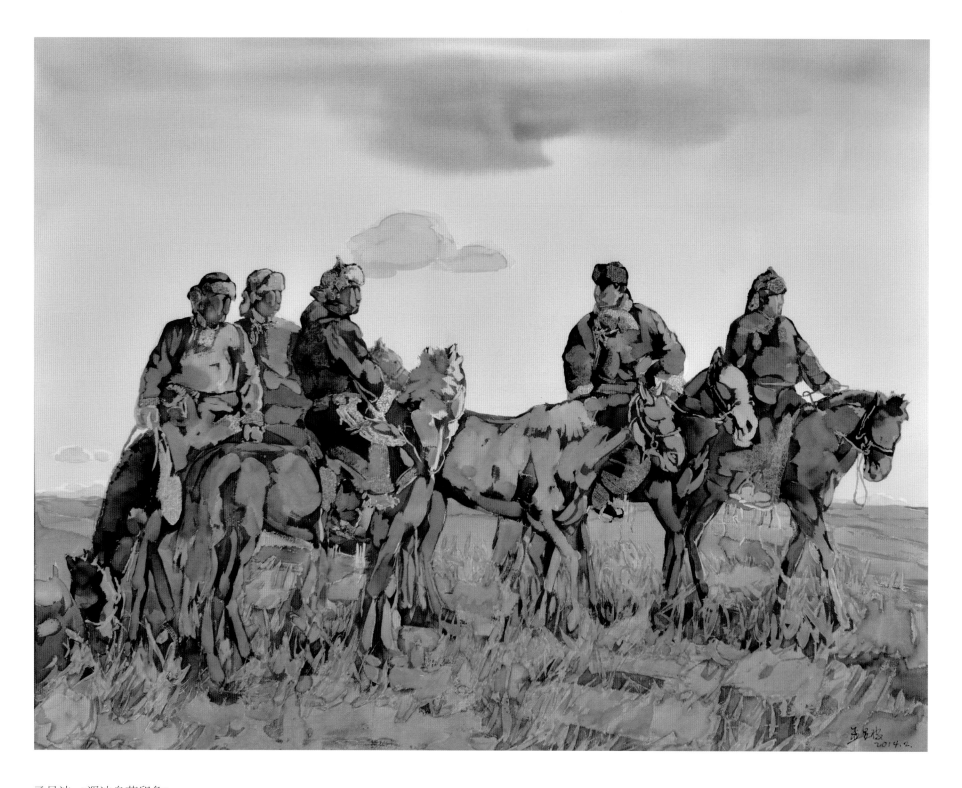

孟显波 《浑迪乌苏印象》

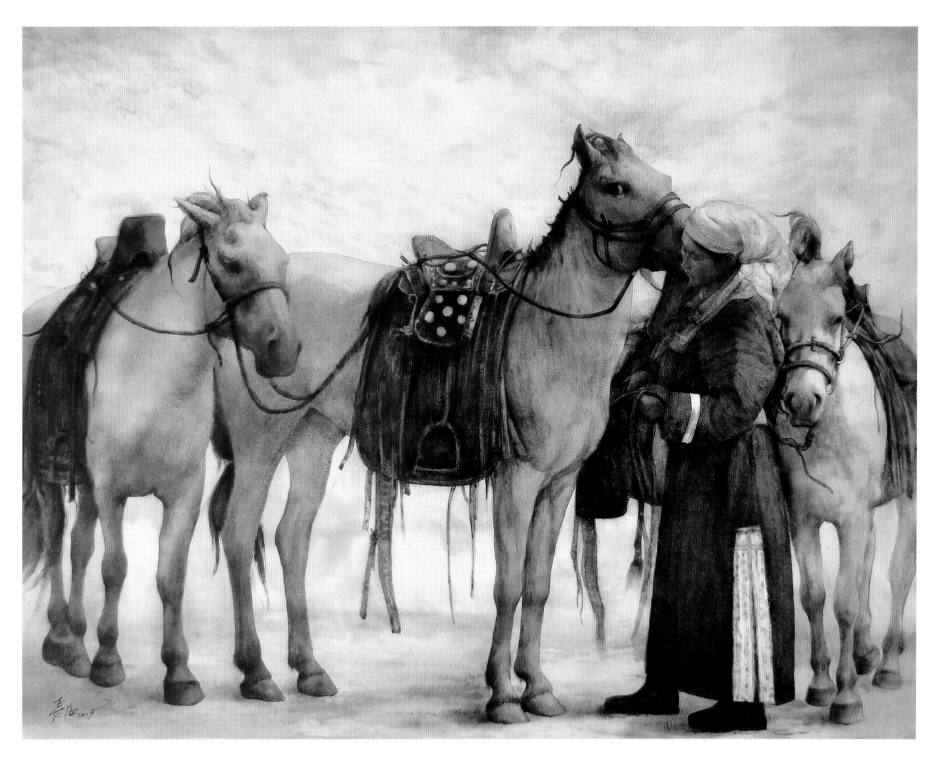

长海《吉祥乌珠穆沁》

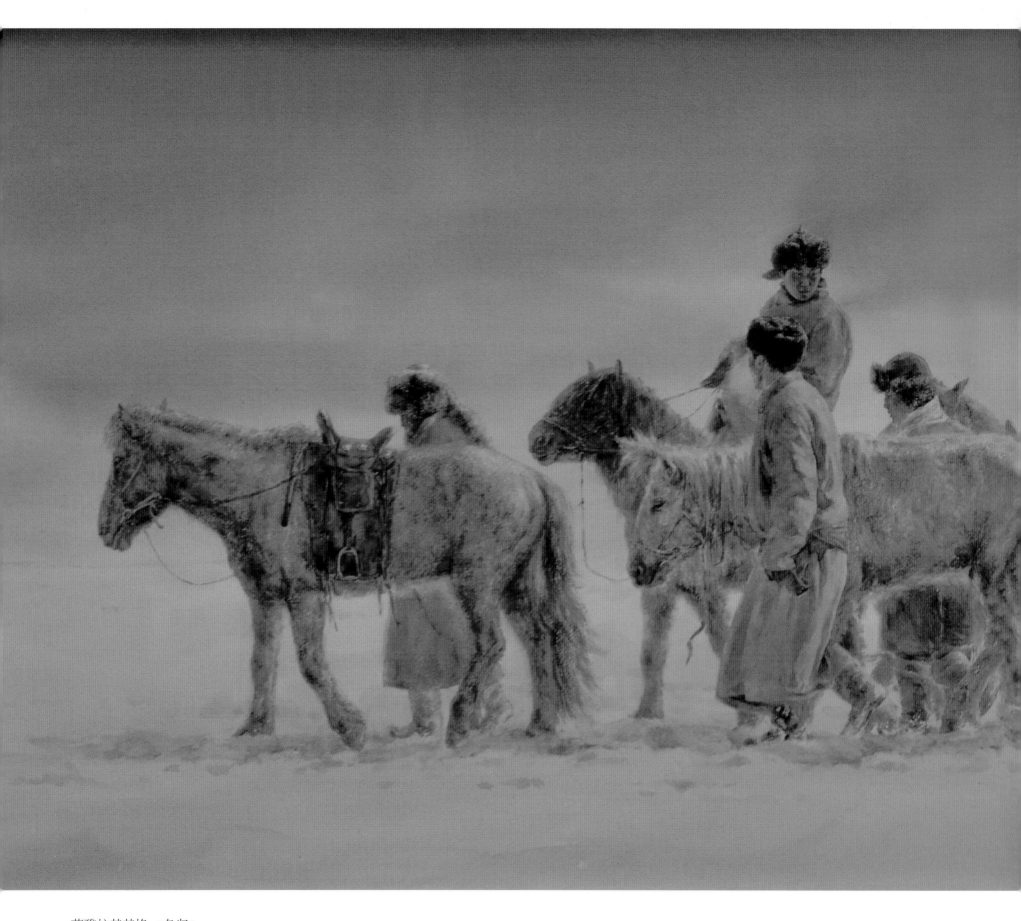

苏雅拉其其格 《冬归》

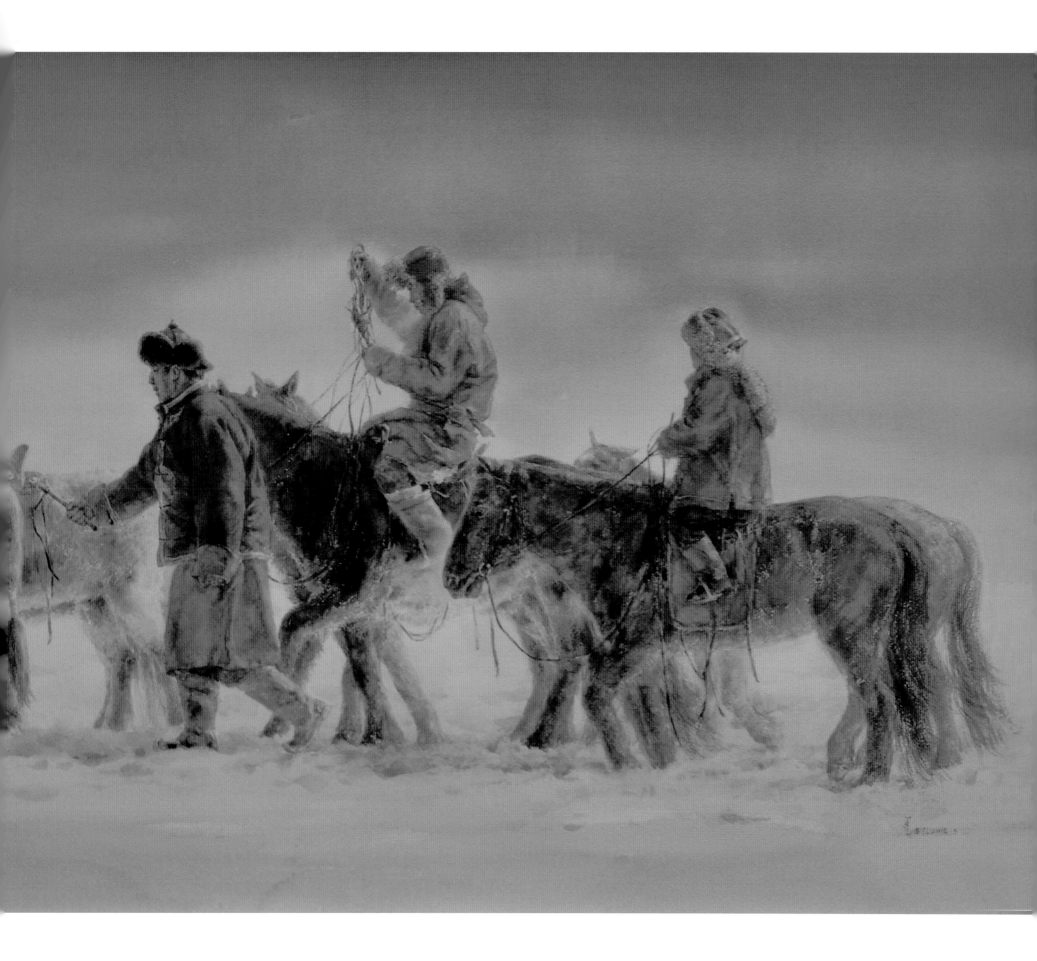

世界各地马

　　巧密而精细，这是立场和卓尔不群的态度。如箭般向前飞出的时代，马世界依然高贵而有灵性。沉下来，沉下来，中锋开始沉着明快高雅地匡正一种节奏。说是光色艳发、妙穷毫厘，说是淹没而又含蓄。这是一种传统的雅的高度、雅的距离。

兴安《塞布尔岛野马》

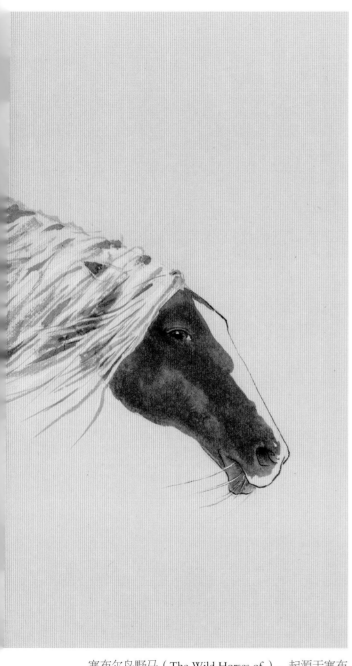

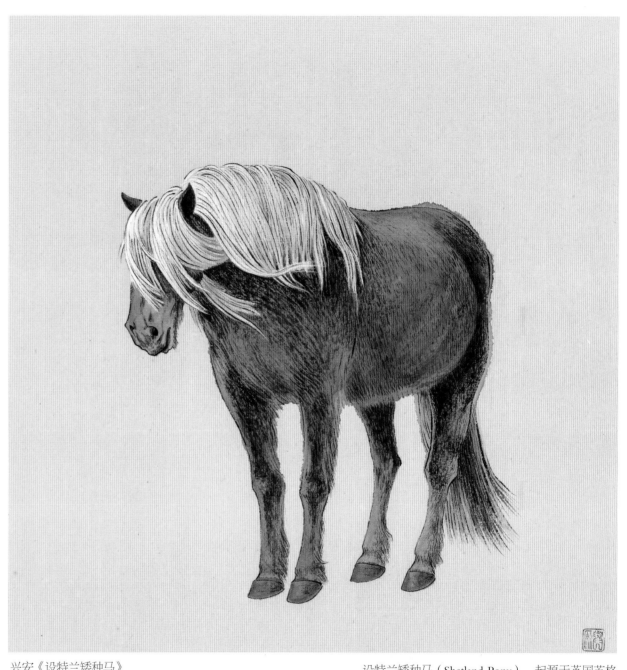

兴安《设特兰矮种马》

塞布尔岛野马（The Wild Horses of），起源于塞布尔岛。塞布尔岛是靠近加拿大东海岸的小岛屿。这是一座漂浮不定的岛屿，故命名"大西洋墓地"。500多年来，它见证了500多起沉船事故。它是无数遇难生还的船员、遭流放的囚犯、海盗和失事船只营救人员的临时栖身之所。这里的野马便以岛名命名。它们或是很久以前被遗弃在岛上，或是在遇难后被冲上岸。这些马如今是这座空无一人的岛上仅存的陆栖哺乳动物。

设特兰矮种马（Shetland Pony），起源于英国苏格兰设特兰群岛。这种马的肩高71~107厘米，有厚重的毛皮，四肢粗短，头脑聪明。设特兰矮种马在青铜器时代便为苏格兰人所拥有。恶劣的气候及贫乏的食物使得它们成为极为吃苦耐劳的动物。原始的设特兰品种有着短粗且肌肉发达的脖子，紧实的身体，宽广的背部，短壮的腿和胫骨。厚重的皮毛和尾巴如同稠密的双重冬衣，能够抵御严寒。

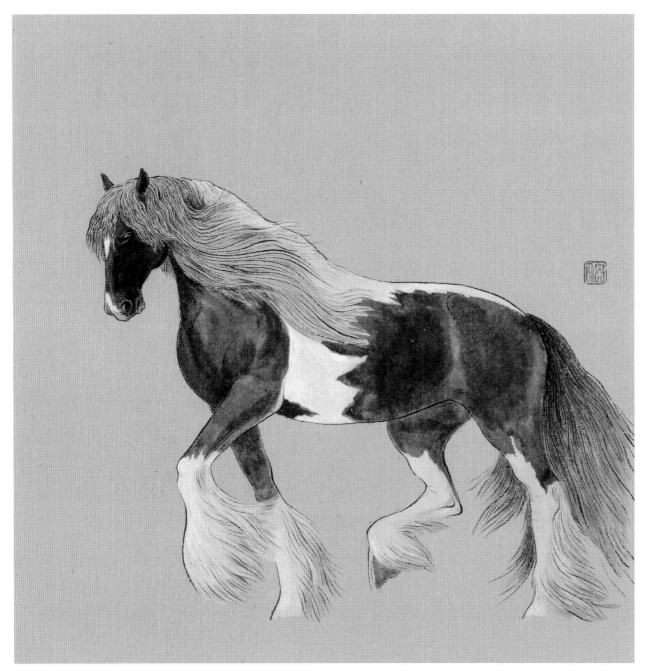

兴安《吉普赛挽马》

兴安《吉普赛挽马》

吉普赛挽马 (Gypsy Vanner)，起源于英格兰和爱尔兰，因被吉普赛人作为马车挽马而得名。这种马长得粗壮而有活力。神态优雅，动作潇洒，厚厚的鬃毛，长长的尾巴以及长满毛的肘关节，奔跑起来给人以如梦如诗的感觉。由于它们飘逸的外表，威严而不失温顺的性格，因而常被选为英国王室的御用马匹或被用于拍摄时装或婚纱照。

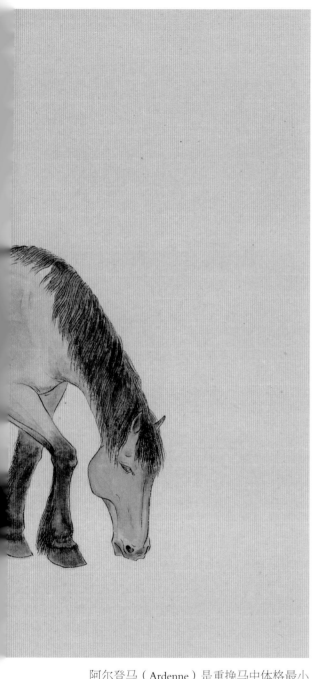

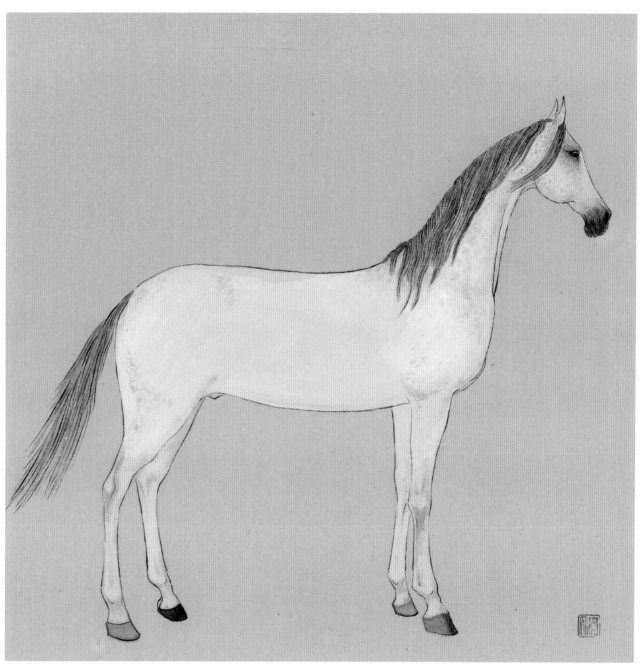

兴安《阿拉伯马》

阿尔登马（Ardenne）是重挽马中体格最小的一种。因产自比利时、卢森堡、法国交界的阿尔登高原而得名。19世纪中期，俄国引入大批阿尔登马，与当地马杂交，于1952年培育成俄罗斯重挽马。阿尔登马性情温顺，运步较快，挽曳能力好，且遗传性稳定，适应性强，数量多。1949年被我国引进后，广泛分布在许多省、自治区、直辖市，用于改良当地马，取得了良好的效果。现在的东北挽马、关中马、渤海马等都有阿尔登马的血统。

阿拉伯马（Arab）被认为是全世界所有马的品种的起源，也是纯血马主要的基本血统，是马类种族中最古老和最纯粹的后代。公元前2000年以前，阿拉伯半岛上就已经有了阿拉伯马的种群，其血统透过阿拉伯帝国的扩张而扩散到全世界。阿拉伯马是一种非常漂亮的马，在外貌上是不会被认错的，而且令人难忘。它有极大的耐力，在奔跑时仿佛悬浮在空中。它有高雅的特质，健壮的四肢和胸部，使阿拉伯马成为长距离训练或耐力训练的首选用马。所有培育阿拉伯马的国家都有自己的血统登记簿，并且都需要经过世界阿拉伯马组织的批准。

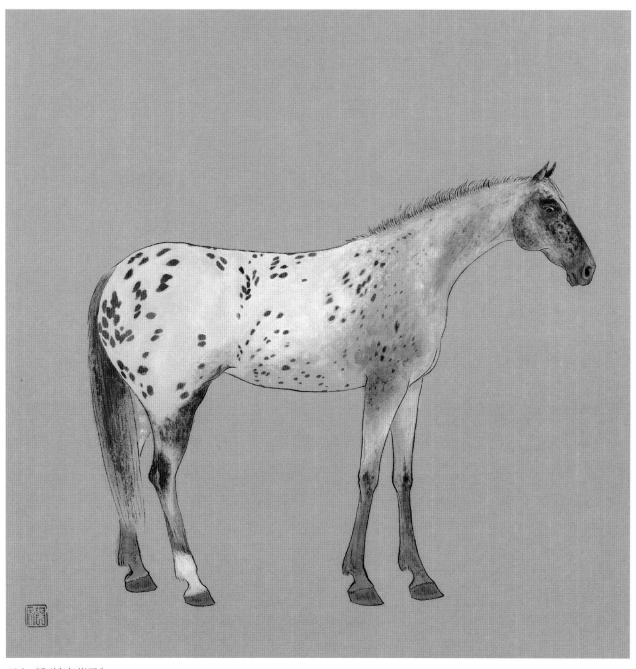

兴安《阿帕卢萨马》

兴安《哈克尼小型马》

阿帕卢萨马（Appaloosa），据说由北美的内兹佩尔塞印第安人培育，因美国俄勒冈州的东北部的帕卢萨河谷而得名。1877年，当美国军队掠夺这个部落后，这种马几乎绝迹。到了1938年，阿帕卢萨马俱乐部在爱达荷州成立后，这一品种才得以复苏。现在它是全世界注册数量排名第三的马种。它善于跳跃和赛跑，以持久力、耐力和良好的性格而闻名。

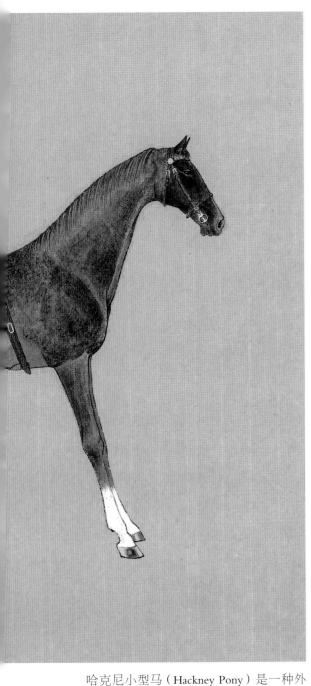

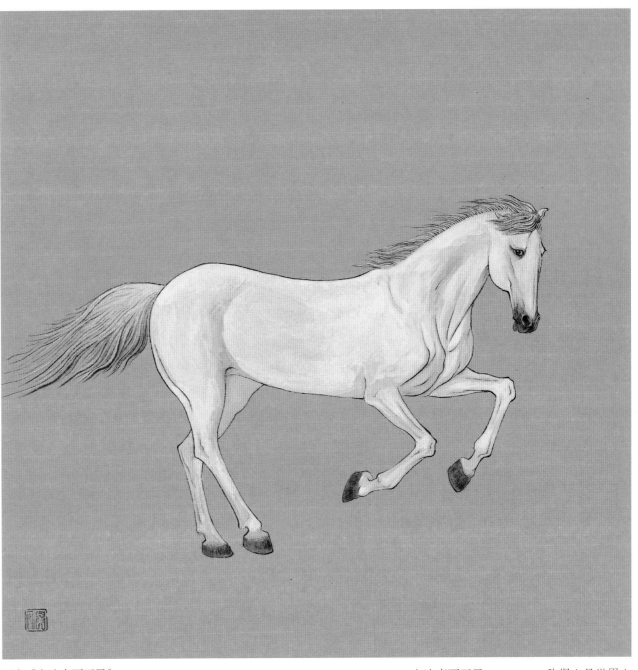

兴安《安达卢西亚马》

哈克尼小型马（Hackney Pony）是一种外型美观的驾车马，如今多用于表演。它们的尾巴通常是固定的，并且被抬得很高，常常翘着尾巴示人。这样的造型被称为"高置尾"。哈克尼马走起来高抬腿有如话剧表演一般夸张，就连安静站立时也总是前后肢之间的距离比其他马匹长，而且尾部较高呈拱形，被称为马世界中的孔雀。

安达卢西亚马 (Andalusian) 称得上是世界上最古老也是最纯正的马种之一。它的外形，与伊比利亚半岛的史前洞穴岩画中的马几乎如出一辙。因为它们都是索雷亚马 (Sorraia) 的后裔，通称为伊比利亚马 (Iberian)。安达卢西亚马勇敢而镇静，敏感而忠诚，坚忍而温顺，具有很好的理解能力且善于学习。它们运动灵活、畅达、协调、有韵律，特殊的才能就是收缩步法和用后腿旋转。

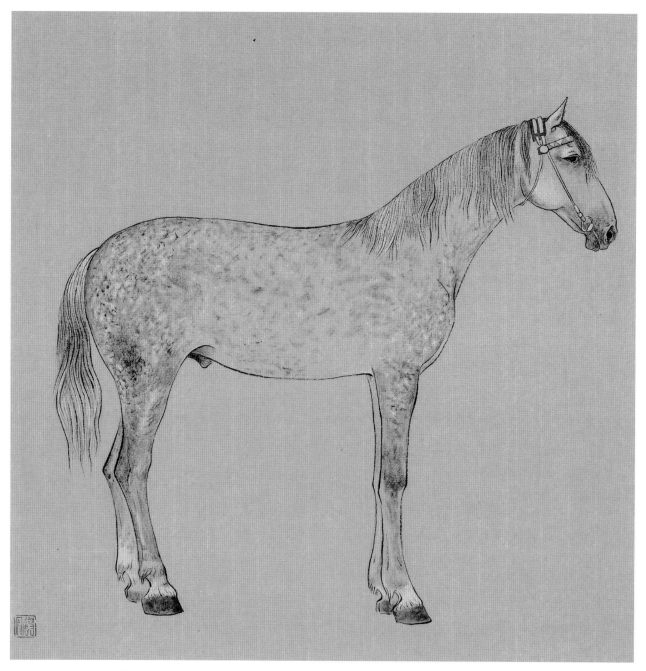

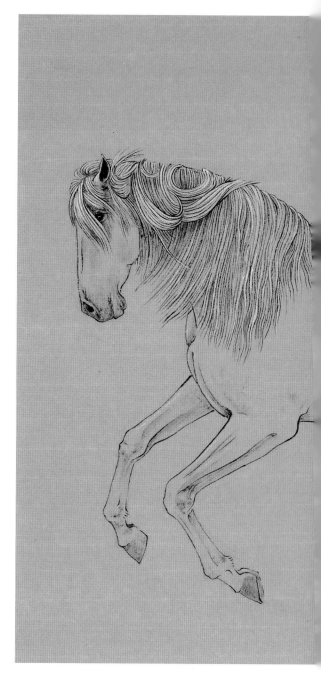

兴安《奥尔洛夫快步马》

奥尔洛夫快步马（Orlov Trotter），性情温驯而活泼，繁殖性能好，对严寒气候适应性强，并能很好地适应我国不同的风土环境。奥尔洛夫马可用于各种工作，快步伸长而轻快。奥尔洛夫快步马体格和结构都比较好，是世界上最优秀的快马品种之一，也是很多人都想要的好马。运动中的奥尔洛夫快步马显得格外优美，是一种难得的骏马。

兴安《巴洛克马》

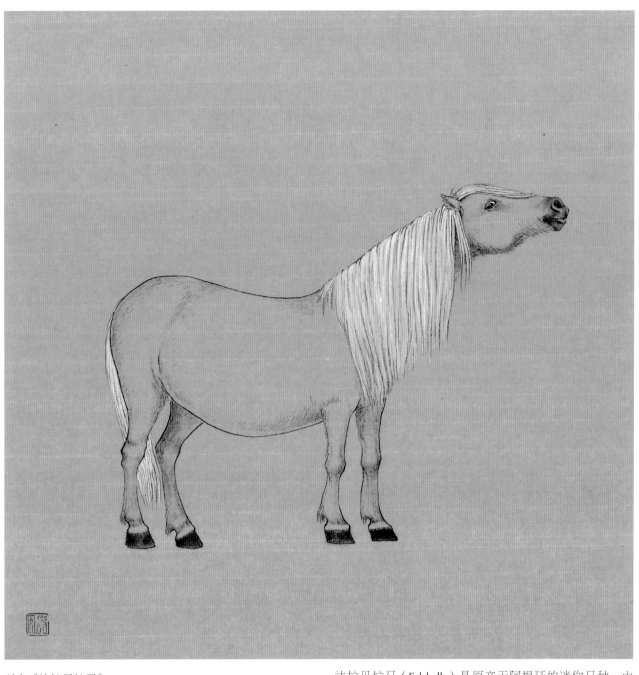

巴洛克马（Baroque Horse），又叫阿特莱尔马（Alter-Real），最早繁殖于伊比利亚半岛。它性格直率、力量饱满且身体灵活而敏捷。它弓形的脖颈，浓密修长的鬃毛，绝对是美的化身。它是稀有的一个马种，富有贵族气息，特别受到皇室的青睐。它可以驾驭马车，也可以盛装舞步，也被认为是非常忠诚的马。

兴安《法拉贝拉马》

法拉贝拉马（Falabella）是原产于阿根廷的迷你马种，由英国设特兰小马优选培育而成，其名字以其培育者Julio C. Falabella命名，在阿根廷繁育的历史超过150年。法拉贝拉马是世界上最小的马种，一般只有50~70厘米高，非常纤细小巧，大小只相当于中型宠物狗，而世界上最大的马可高达190厘米。法拉贝拉马是一种稀有的动物，繁育要求非常严格，一旦种马的血统受到玷污，永远无法再培养出纯血马后代。法拉贝拉体形轻细优雅，皮肤光滑如丝，毛发色泽光亮，血统高贵，聪明勇敢，性情温和，与孩子相处尤其融洽。拉贝拉小马活泼好动，便于驯养，容易训练。

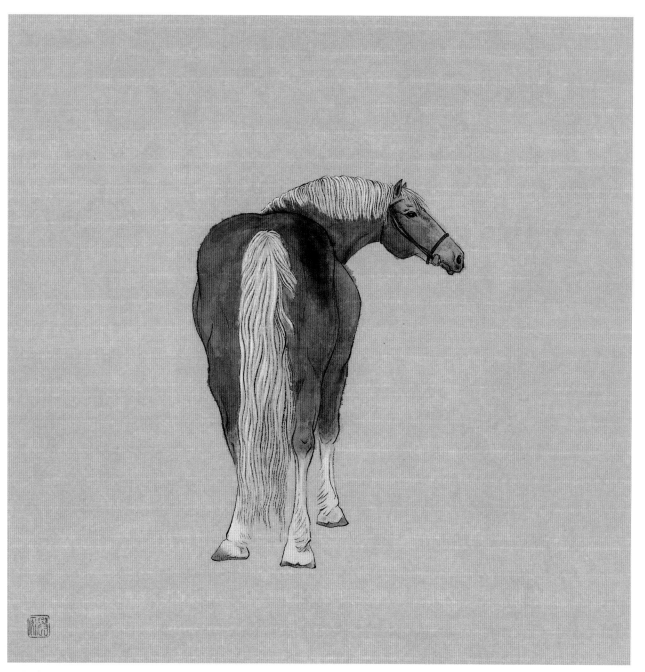

兴安《哈福林格马》

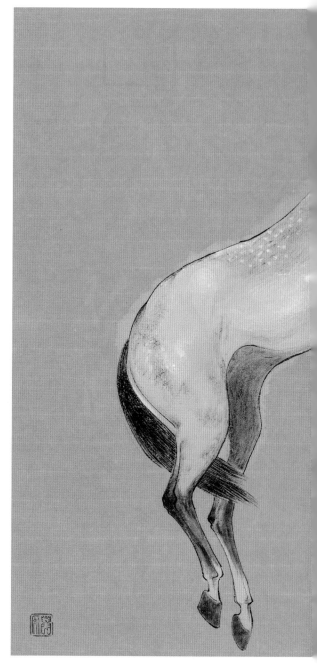

兴安《汗血马》

哈福林格马（Haflinger）是一种 19 世纪后期在奥地利和意大利北部培育出来的马。它有多种用途，负载能力强，可以驮物和拉车驮物，还可骑乘，进行耐力和技术训练，尤其适合马术表演。哈福林格马个头比较小，颜色通常为栗色，步态有力平稳，肌肉强壮，外形俊美。

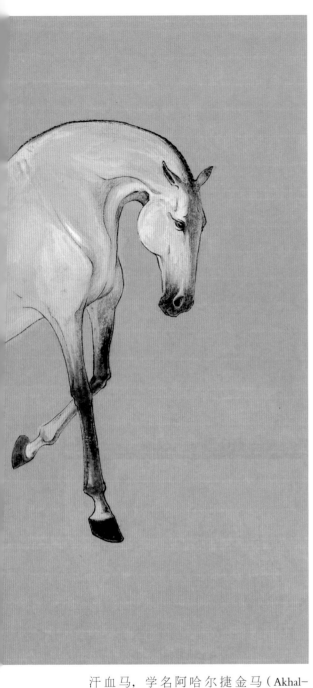

兴安《萨福克矮马》

汗血马，学名阿哈尔捷金马（Akhal-tekehorses），原产于土库曼斯坦。自古以来中国有很多关于汗血宝马的传说。《史记》载："西域多善马，马汗血。"故在中国，2000年来一直称这种马为"汗血宝马""天马"。汗血马四肢修长，皮薄毛细，步伐轻盈，速度快、耐力强。全世界汗血马的总数非常少，一共只有3000匹左右。德、俄、英等国的名马，如阿拉伯马和英国马都有汗血马的血统基因。由于汗血宝马数量非常少，市场价格非常昂贵，身价最高可达上千万美元。

萨福克矮马（Suffolk Punch）源自英国，是重型马中最古老和最纯的一种。所有的萨福克马都可以追溯到一匹雄马，即生于1768年，名为汤姆斯·克里斯普的奥福德马。萨福克矮马栗色的毛和整体的外貌非常独特。它是一种全能性的农庄用马，早熟而长寿，适宜在泥泞的环境工作，饲养的费用也很经济。它的快步动作特别有力。

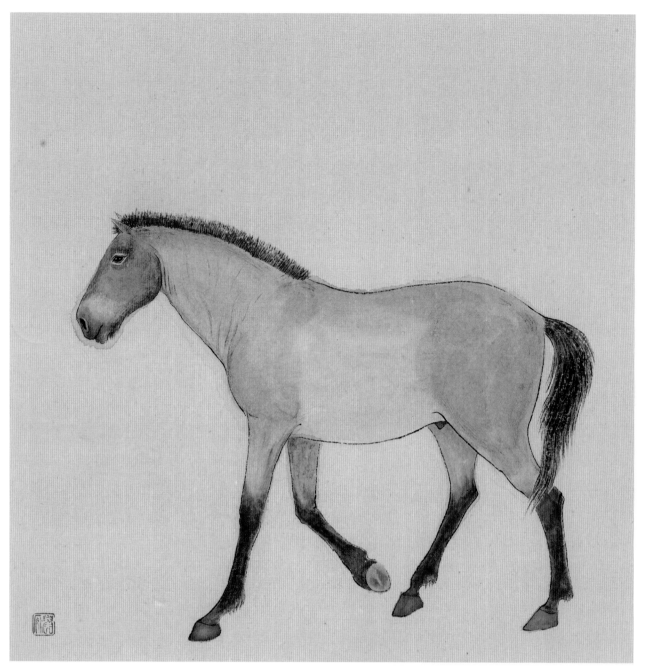

兴安《普尔热瓦尔斯基氏马》

兴安《特雷克纳马》

普尔热瓦尔斯基氏马（Przewalski's Horse），又称亚洲野马，是从冰河时期存活下来的四种原始马（欧洲野马、西伯利亚冻原马、森林马和普尔热瓦尔斯基氏马）之一，也是现在唯一存世的原始马，是现代马的祖先之一。它是由波兰人普尔热瓦尔斯基于 1881 年在蒙古戈壁边（今内蒙古大青山地区）发现的，故得名。普氏马性情机警，善于奔跑，但很难驾驭。它的染色体数目为 66，而驯化的马为 64。它的鬃毛是竖立的，颜色多为沙土般的褐色。20 世纪 70 年代，野生的普氏马灭绝，目前世界上圈养和栏养的普氏马大约有 1000 匹。

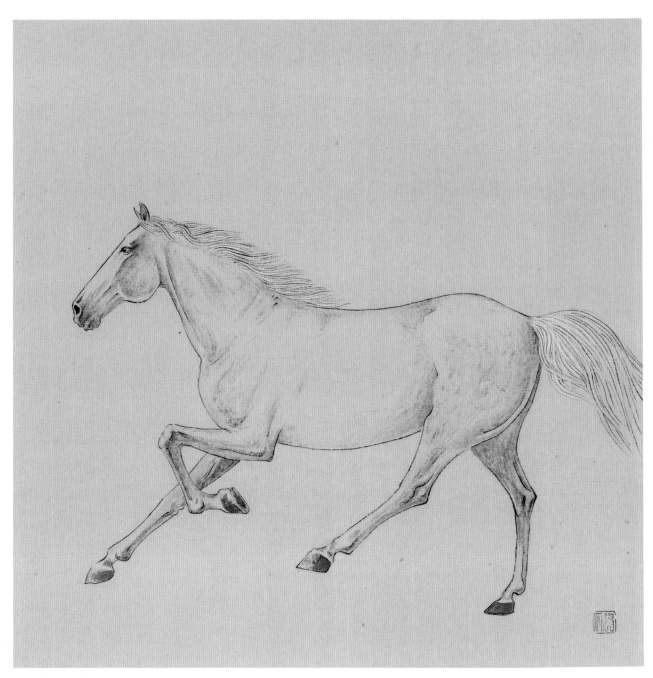

兴安《摩根马》

特雷克纳马（Trakehner）是温血马，它具有许多纯血马与阿拉伯马的血统，又有重型马与小型马的血统。像这样的混血，创造出速度与跳跃的能力，以及敏捷的身段。特雷克纳马拥有强壮且完美的腿，轮廓分明的肌腱，在膝盖与飞节上方有很好的肌肉。特雷克纳马的毛色有棕色、骝色、栗色与黑色，白色很少见，没有花色或混色。

摩根马（Morgan）是美国最著名、分布最广的马种，最早是以一匹与主人同名的马——贾斯廷·摩根（Justin Morgan）而命名。摩根马被称为"万能马"，既可以当坐骑，又可以用作驮马。它是理想的竞技马和阅兵马。它的外形风度翩翩，线条流畅，耳小，表情丰富，鬃毛美观。

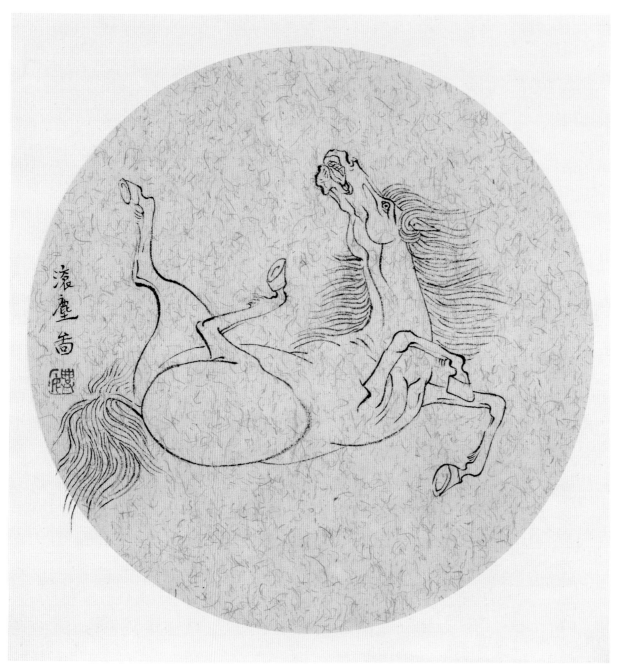

兴安《日本木曽马》

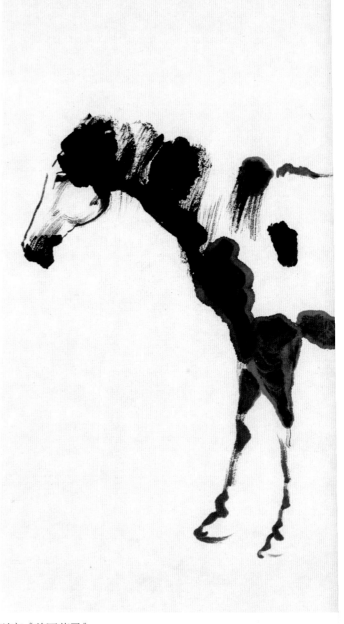

兴安《美国花马》

日本木曾马是日本本土马种中最优良的品种，也是日本战国时代的主要战马。木曾马的祖先是蒙古马，公元2—3世纪传入日本。木曾马体格强健，胸深幅阔，心肺发达，但身材矮小，一般不足110厘米。明治维新后，日本开始引进西方优良马种，改良本土马。1906年开始，日本实施"马政计划"，用30年时间，终于使日本军用马接近甚至达到了西洋马的水平，被称为东洋大马。这是日本江户时代画家狩野山雪的《马形图》中的"滚尘马"，表现了当时日本马的形态。画家兴安根据原图意临绘制。

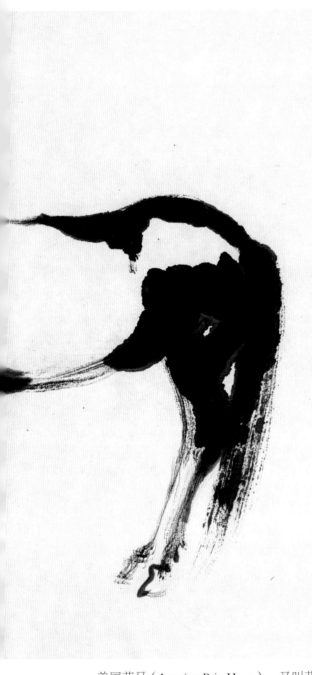

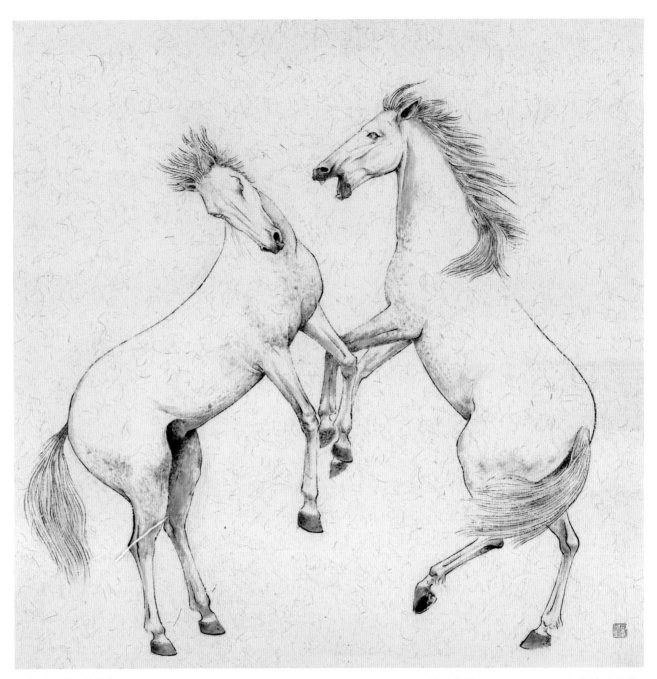

兴安《卡马尔格马》

美国花马（American Paint Horse），又叫花斑马。花马是 16 世纪被殖民者带到美洲的西班牙马的后代。美国花马被称为最受欢迎的马匹，每匹花马都是白色和其他毛色混合而成，具有独有的魅力。美国花马可用作骑乘、马术表演、运输工具、赛马等。

卡马尔格马（Camargue Horse）是法国南部罗纳河三角洲土生土长的马，以"白色的海之马"而闻名。卡马尔格马是生活在这里的加尔登人（卡马尔格牛仔）的传统坐骑。它健壮有耐力，与蒙古马颇为相似。

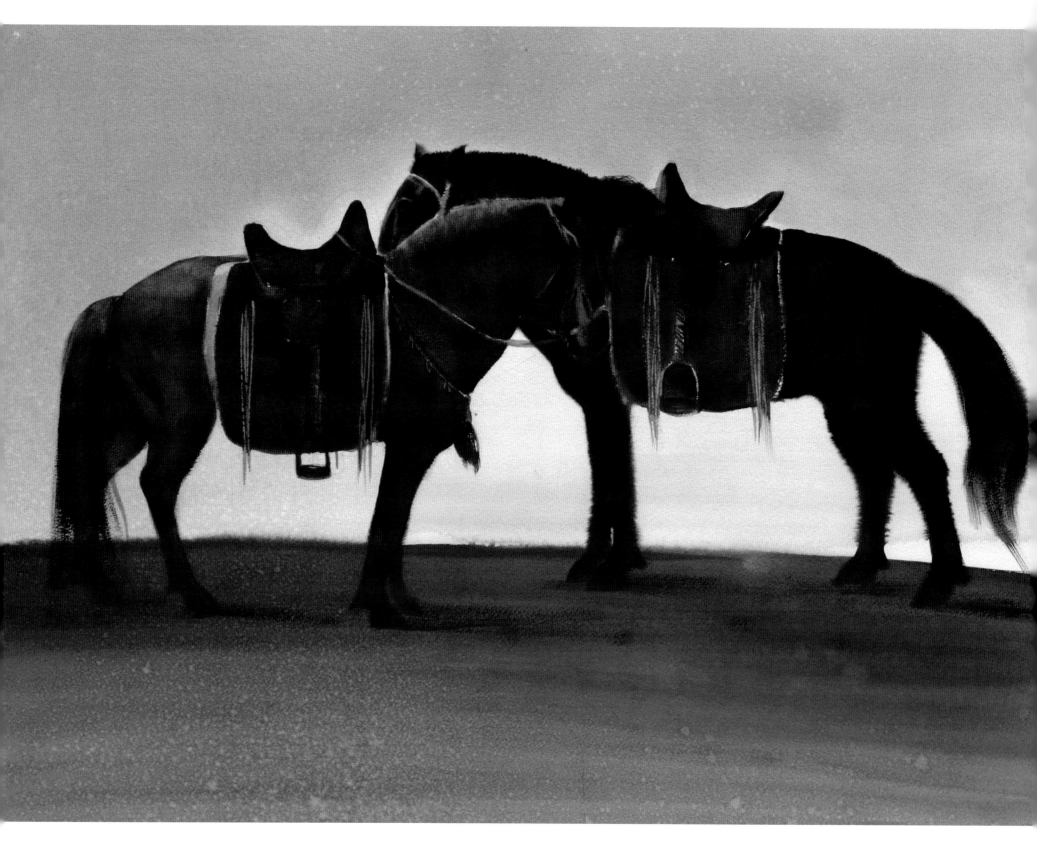

包宝玉 《乌审马》

乌审马产于内蒙古鄂尔多斯市南部毛乌素沙漠的乌审旗及其邻近地区。乌审马体形秀丽，体质结实紧凑，鬃鬣毛多，毛色以骝栗为主，体形较小，肩稍长，尻较宽，蹄广而薄。其特点是体小灵活，性情温驯，适合沙漠地区骑乘和驮运。

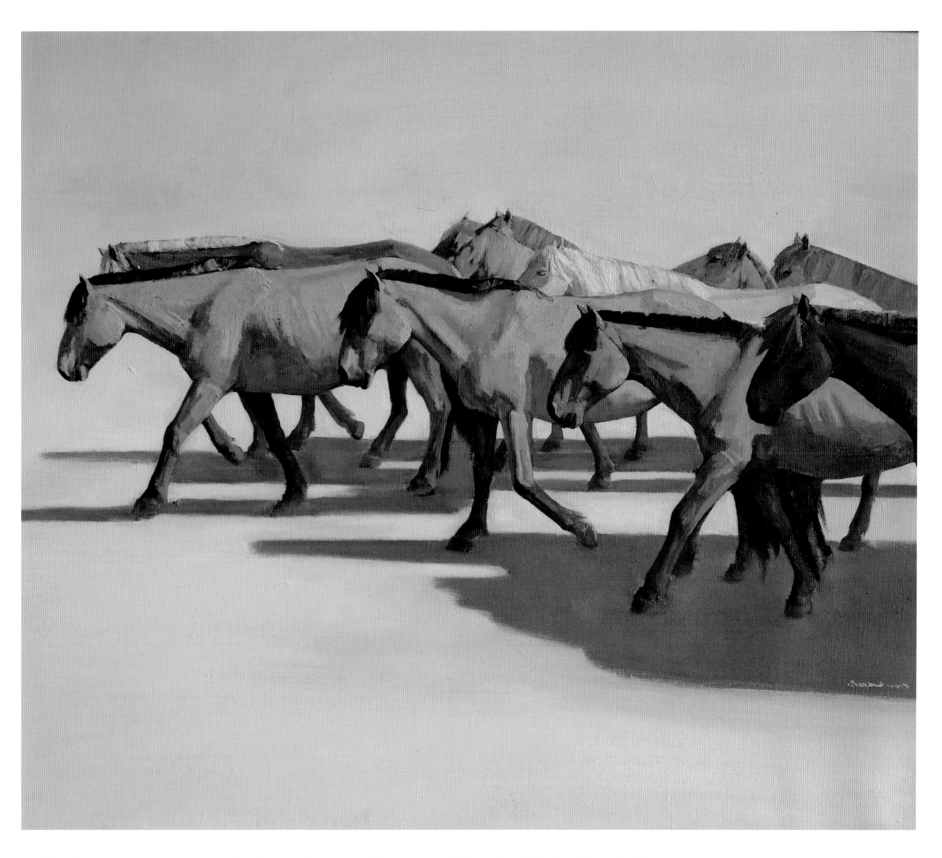

　　乌珠穆沁白马产于锡林郭勒盟东、西乌珠穆沁旗。据说，圣主成吉思汗的 81 匹白色战马就是来自于乌珠穆沁。乌珠穆沁马体形匀称、耐力好、体质结实，奔跑力强，骑乘速度快，四蹄矫健，肩宽胸阔，善于长短跑，是牧民长期选育形成的优良品种。

胡日查 《乌珠穆沁白马》

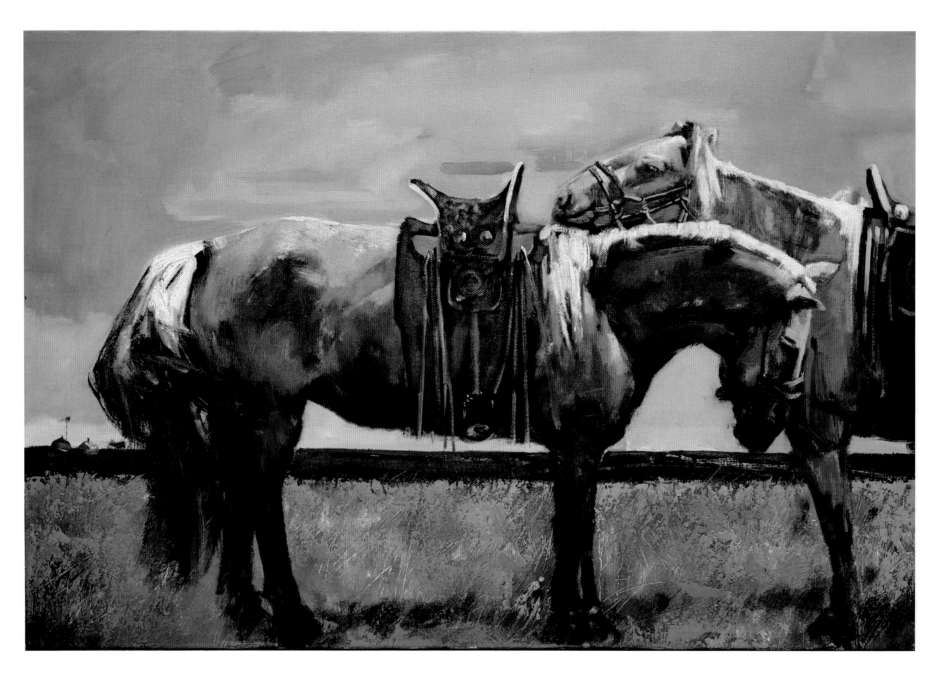

包胡其图《克什克腾铁蹄马》

内蒙古赤峰市克什克腾旗的铁蹄马，是蒙古马的一种，因蹄质坚硬而得名，传说曾是成吉思汗禁卫军的专用马匹。铁蹄马身材短小、耳尖颈曲，鹿腹斜尻，后腿奇长，蹄小而立，敦厚而圆，色如墨玉，无论在什么道路上行走都无须装蹄铁（挂掌），特别适应在石头 较多的山道上行走，是其他马所不及的。铁蹄马与乌珠穆沁马、上都河马并列蒙古马的三大名马。

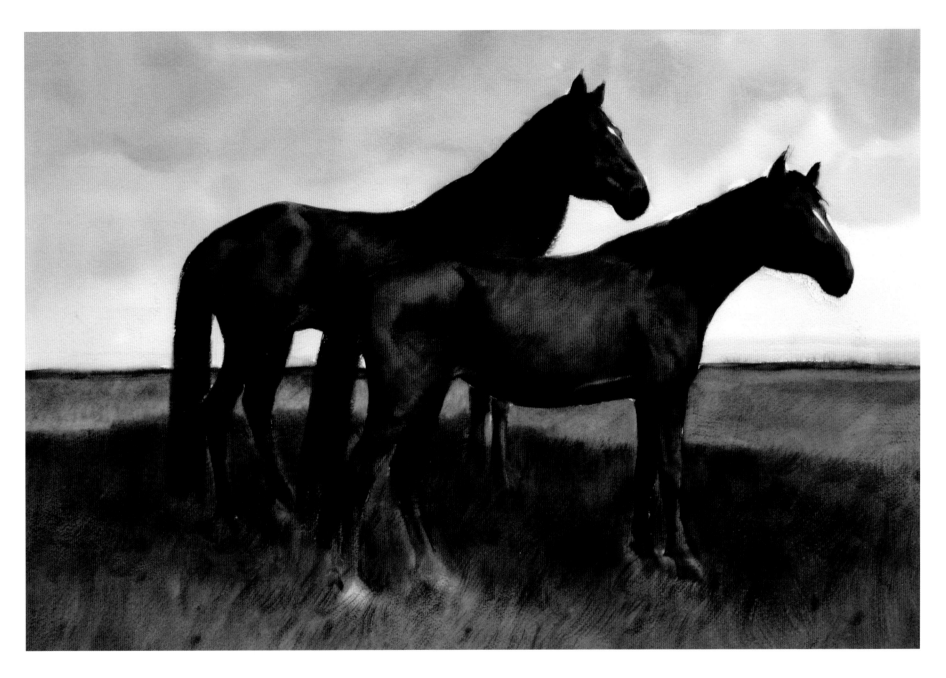

　　锡尼河马产于呼伦贝尔市鄂温克旗。锡尼河马属乘挽兼用型。体质结实，结构匀称。头清秀，眼大额宽，鼻孔大，嘴头齐，颈直，鬐甲明显。胸廓深广，背腰平直，肋拱腹圆，尻部略斜，肌肉丰满。四肢干燥，关节明显，肌腱发达。前肢肢势正直，后肢多呈外向，蹄质致密坚实。鬃、鬐、尾毛长中等，距毛短而稀，毛色以骝、栗、黑为主，杂毛较少。

包宝玉《锡尼河马》

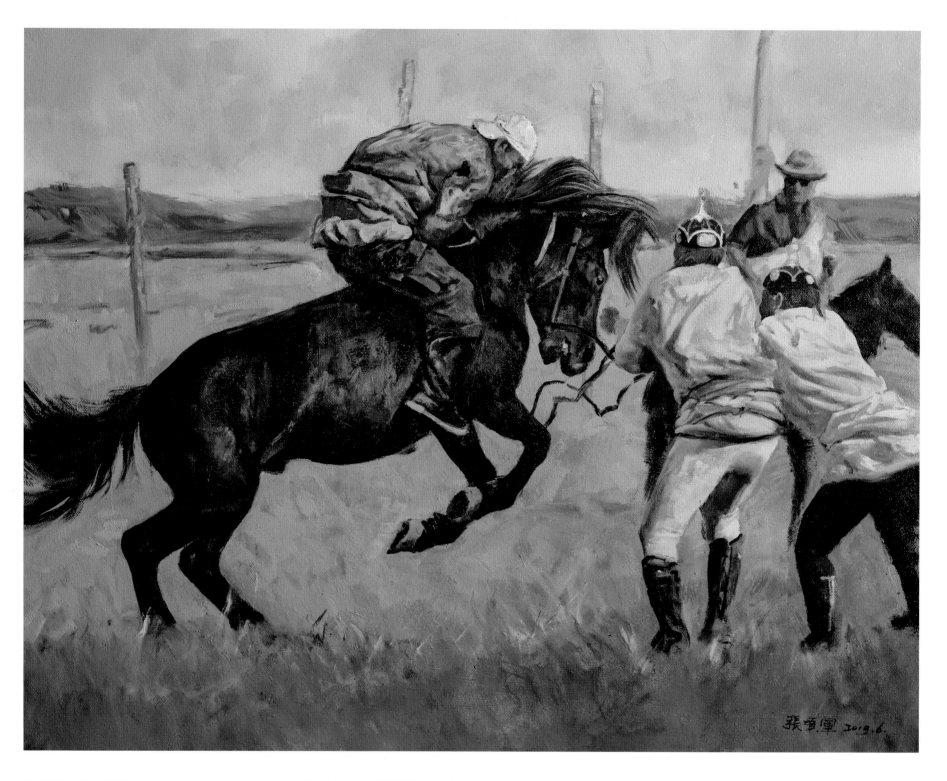

张项军 《阿巴嘎黑马》

阿巴嘎黑马，原名僧僧黑马，与铁蹄马、乌审马、乌珠穆沁马并称内蒙古四大名马。阿巴嘎黑马具有耐粗饲、易牧、抗严寒、抓膘快、抗病力强、恋膘性和合群性好等特点，素以体大、乌黑、悍威、产奶量高、抗逆性强而著称。2009 年 10 月 15 日，中华人民共和国农业部发布第 1278 号公告，确认阿巴嘎黑马为中国新的优良畜禽遗传资源。

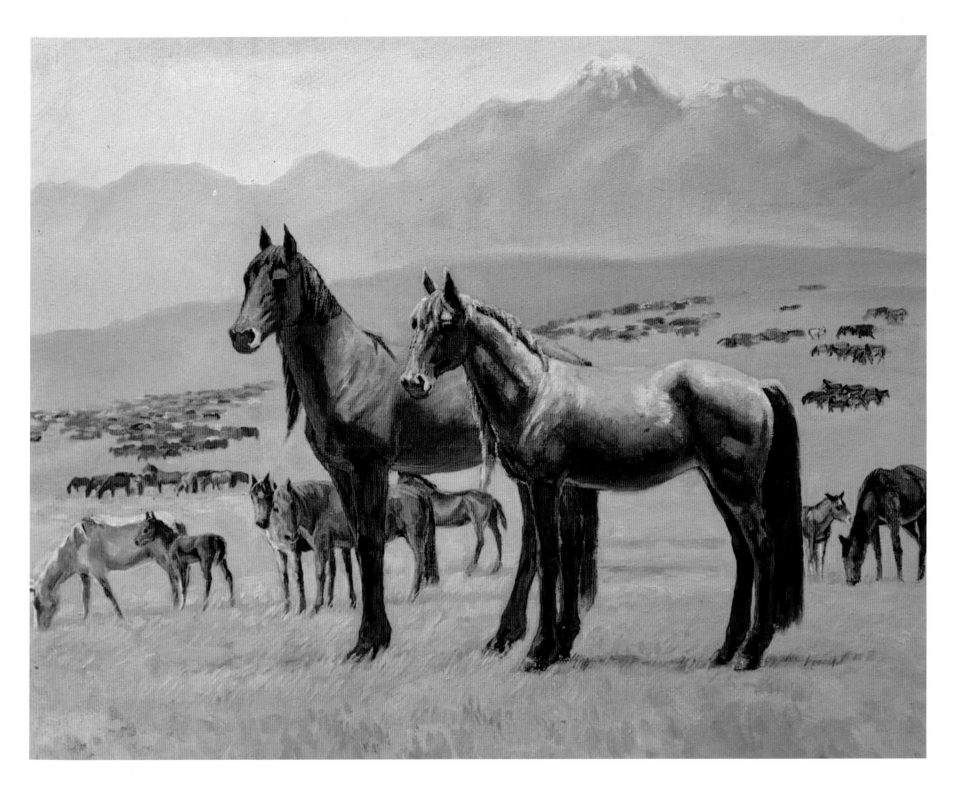

伊犁马是我国珍稀的动物资源，是我国著名的培育品种之一，它体格高大，结构匀称，头部小巧伶俐，眼大�目明，头颈高昂，四肢强健。性温驯，富有持久力和速力，宜于山路乘驮及平原役用。力速兼备，挽乘皆宜，长途骑乘擅长走对侧步，能够适应于海拔高、气候严寒、终年放牧的自然环境条件，抗病力强。保留了哈萨克马的优良特性，容易饲养。

林岱《伊犁马》

《神骏》编辑委员会

主　任：双　龙

副主任：曾　涵　其其格

委　员：黄　滔　白音宝力高　郭志超　苏那嘎
　　　　六十三　乌日嘎　杨　敏　胡日查
　　　　张存刚　那顺孟和　白嘎力　宋澎涛
　　　　武　迪

主　编：乌力吉

副主编：白音宝力高

图书在版编目（CIP）数据

神骏 / 乌力吉主编 . -- 呼和浩特 : 远方出版社，
2019.8
ISBN 978-7-5555-1331-5

Ⅰ . ①神… Ⅱ . ①乌… Ⅲ . ①绘画－作品综合集－中国－现代 Ⅳ . ① J221

中国版本图书馆 CIP 数据核字（2019）第 156580 号

神 骏
SHENJUN

主　　编　乌力吉

撰　　文　韩伟林

责任编辑　刘洪洋　蔺　洁

责任校对　刘洪洋　蔺　洁

封面设计　徐敬东

题名（蒙）白音夫

护封作品　孙海晨

封面作品　兴　安

扉页作品　兴　安

视觉设计　乌瑛嘎

出版发行　内蒙古出版集团　远方出版社

社　　址　呼和浩特市乌兰察布东路 666 号　邮编 010010

电　　话　（0471）2236473 总编室 2236460 发行部

经　　销　新华书店

印　　刷　内蒙古爱信达教育印务有限责任公司

开　　本　285mm×285mm　1/12

字　　数　100 千

印　　张　11.5

版　　次　2019 年 8 月第 1 版

印　　次　2019 年 8 月第 1 次印刷

标准书号　ISBN 978-7-5555-1331-5

定　　价　380.00 元